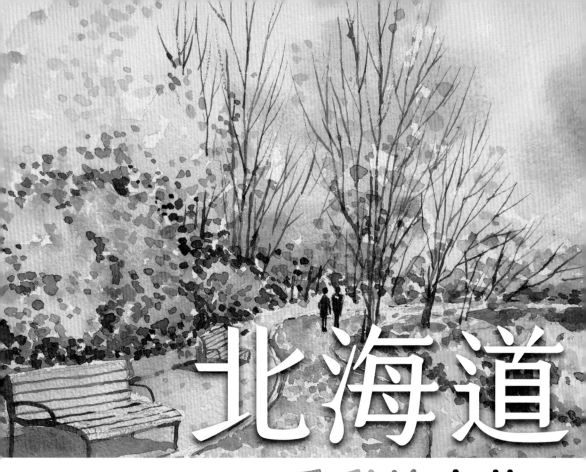

北海道

四季彩繪之旅

作者／Tunaの小宇宙（張偉鈺）

太雅

遼闊雪之鄉 ── 北海道

喜歡畫圖的我，從小就常被老師指派代表班上參加各種繪畫比賽，在繪畫上獲得的獎狀總是比考試成績優異的獎狀還多。不過，我從沒想過要把繪畫當成職業，因為身邊的人總是說畫畫會餓死，畫家都是死後才出名的。這些話像是咒語一樣，不少愛畫畫的人對繪畫所懷抱的憧憬與渴望，都會因這樣的話而幻滅。

然而，職業無貴賤，只要你肯去做，就不會餓肚子，這是亙古不變的道理。暫且不論工作的成就高低，世俗總是用統一的標準去看待每一個人，但每個人不都該有屬於自己的人生價值？每個人都是獨特的，有他存在的價值。一直到三十幾歲，我才真正體悟到要如何勇敢地做自己。希望你也可以多多傾聽自我內心的聲音，人生只有一次，把握這有限的人生。

在未進入嘉義大學美術系之前，我曾在畫室有大量的水彩創作學習，那段日子可說是水彩功力突飛猛進的黃金時期，我非常感謝當時高雄具象畫室丁水泉老師的指導，要說我大部分的水彩功力都是丁老師傳授的也不為過，我在他嚴格的指導下奠定了良好的基礎。但水彩的水分控制實屬不易，雖然畫了兩三年，還是覺得抓不到訣竅，直到這幾年

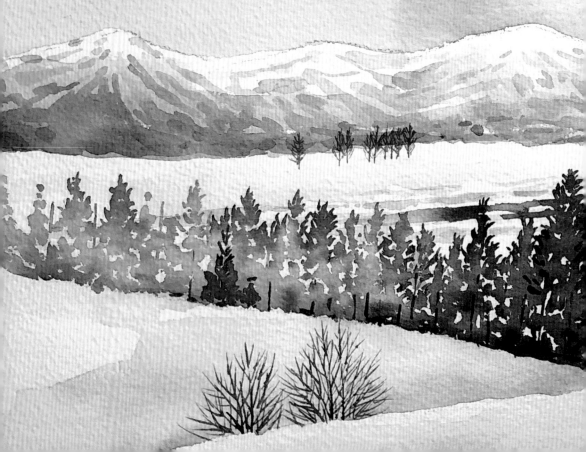

再次努力地練習與嘗試，才漸漸可以畫出想要呈現的氣氛和感覺，也由於水彩的輕透柔韻、渲染的浪漫色變，及其攜帶的便利性，我十分享受以水彩來創作的過程，進而成為我記錄旅行的方式。

我從未想過旅行會改變我的生命，在此之前，我其實沒有明確的夢想或目標，在創作上也未展現熱情，直到我第一次踏上北海道，雖然只有短短的5天，我卻被這稱為雪之鄉的國度深深吸引，身處在雪白的國度，所有的一切好像都安靜了下來，我曾聽人說：「在安靜的時刻，才能聽見內心最真實的聲音。」我渴望美，渴望以美好的事物豐富我的心靈，而北海道似乎就有這樣的魔力，攝影師陳向詠說過，北海道滿足了他對美的渴望，我亦深深地認同。

從北海道回國之後，因為實在太想念那裡的一切，我開始用繪畫表達對北海道的思念，就這樣我開始有了大量的水彩創作，一張接著一張，好像永遠有畫不完的圖似的，也因為在網路上分享我的創作，才有機會成為一位全職的創作者，北海道似乎就是開啟我內心對繪畫熱情的鑰匙，至今我仍有源源不絕的想法，這本書完整呈現了北海道旅程的創作，像是我圓夢之旅的一個里程碑，誠摯歡迎你進入我的夢想旅程。

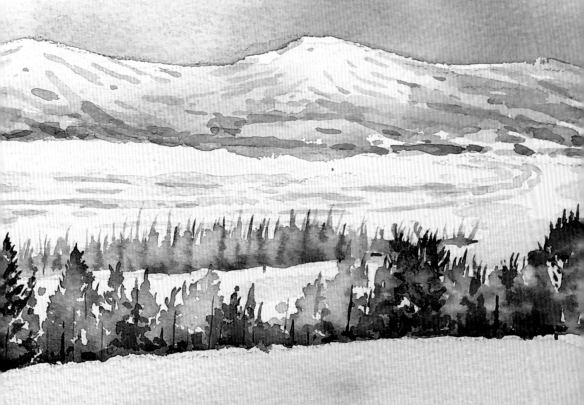

目　錄

水彩專題｜四季北海道　46

風景水彩步驟示範

水彩專題｜四季美瑛　166

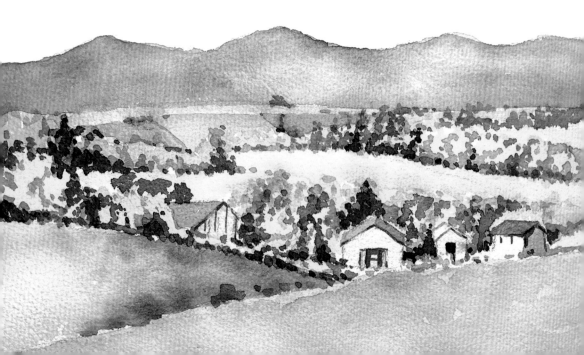

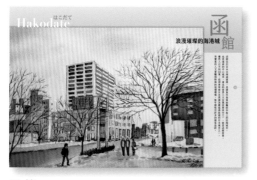
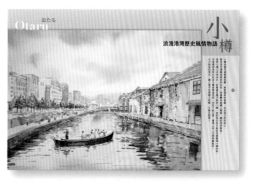
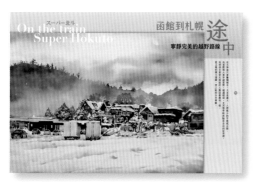
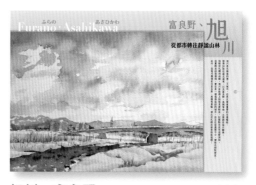
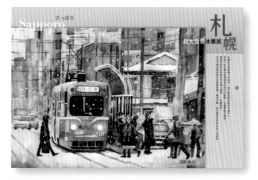
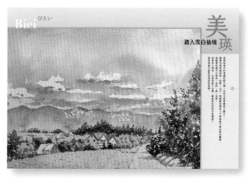

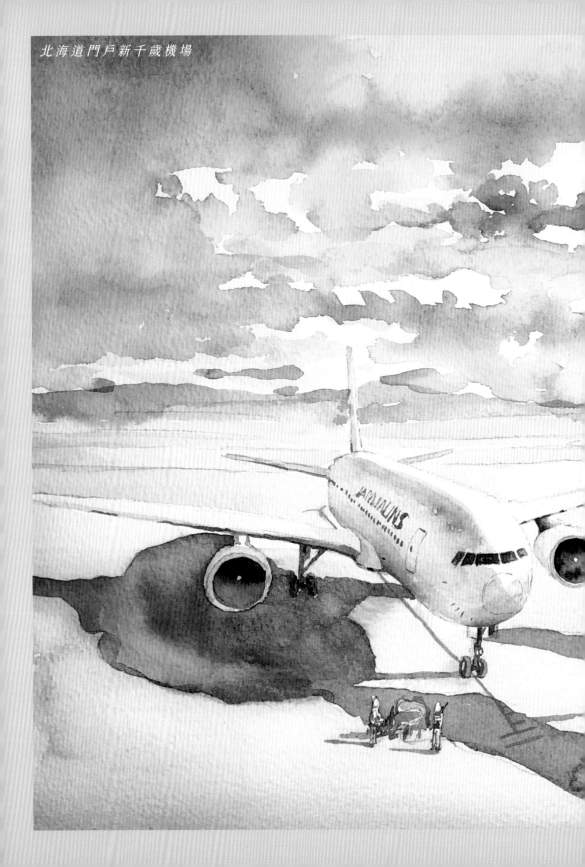

北海道門戶新千歲機場

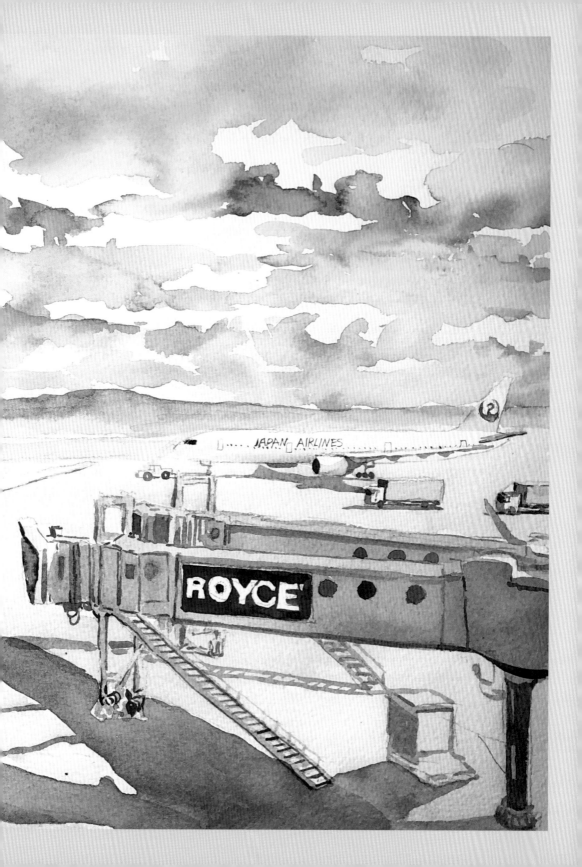

美瑛川

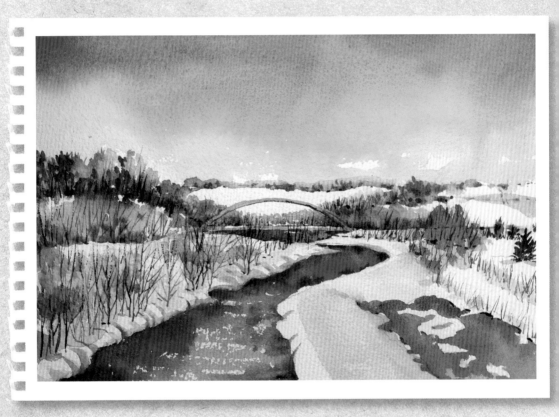

冬天河岸積了一層厚厚的雪，

為了突顯白雪的白，選擇運用大量留白。

step 01
畫線稿、
藍天上色

　　首先，大概框出每個景物的範圍位置，這張圖中，只有中間的虹橋是人造的，其餘都是大自然的景物。畫線稿時，不需要琢磨太多的細節，上色的時候再一併描繪即可。天空用鈷藍色，在紙面還濕的時候，由上而下刷出漸層。

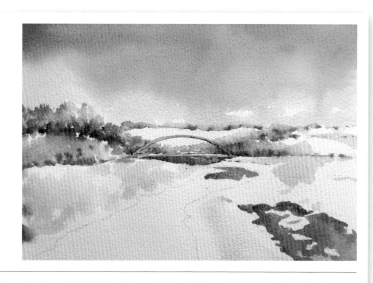

step 02
地景的樹群

　　接著畫地景的樹群，先染一層淡淡的底色，配合季節，用土黃和焦茶當底色，畫出蕭瑟的氣氛。按著線稿框出的範圍，一區一區分別上色。遠方樹林的筆觸不需要太規矩，有的重，有的輕，近一點的樹林濃淡對比要畫得清楚一些，在陰影處可用更濃深的焦茶來點綴，越遠的濃淡對比就越小。

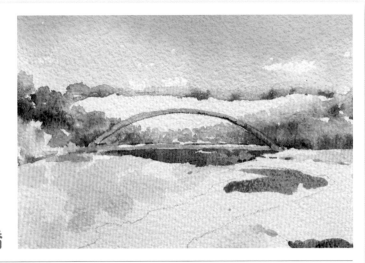

step 03
畫中心的紅橋

　　爲中間的橋輕輕畫上一層淡淡的紅色，橋面上也會有反光，所以不需要塗滿。在橋的邊緣拉出細細的褐色陰影，橋上也輕點一些陰影痕跡。檢查畫面上整體的色調是否一致。

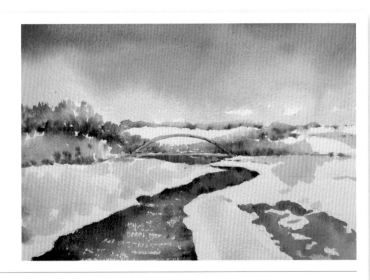

step 04
暈染河面

　　用鈷藍暈染河川。因為河面反射陽光強烈的光線，可在局部用乾筆刷製造飛白效果。並且趁紙張未乾，用靛青暈染岸邊的河水顏色，讓河面顏色層次有深淺的變化。

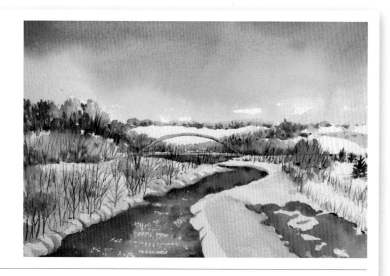

勾勒樹枝

　　最後用細的圓頭筆勾勒樹枝，每棵樹要有變化，注意高矮、樹幹樹枝的粗細，以及用色濃淡，畫出一些差異，整體會更自然。畫樹枝時需要有一點力道，才會符合樹木的材質，所以要避免使用筆毛太柔軟的筆。最後，確認整體濃淡，加強前面在暈染時，對比還不夠的地方，並畫上河岸邊水流的痕跡。

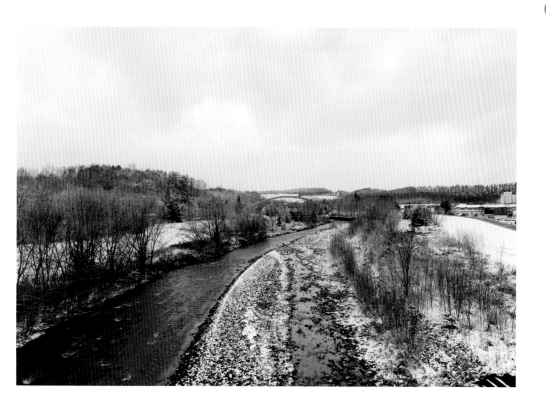

小樽運河夜景

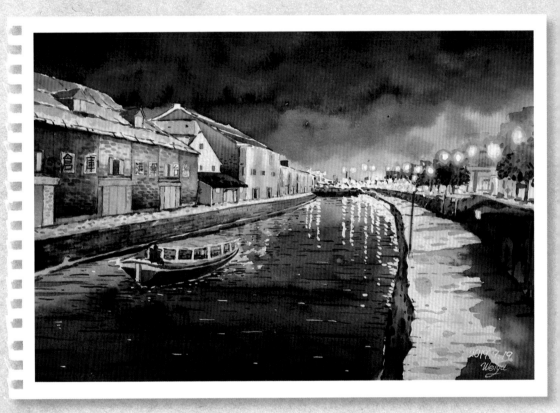

為了呈現夜間光線的亮暗對比，

一開始就先把街燈和水面反光處用留白膠遮蓋住，

刷底色的時候，就不必擔心會畫到應該留白的地方。

step 01

單點透視構圖

　　這張的構圖主要線條在於運河的彎道和兩旁的建築，先定準在遠處匯聚的透視交點後，再將左右的弧度拉出來。用留白膠遮蓋街燈和水面的反光處。

step 02

暈染底色

　　開始暈染大部分的底色。染底色時，需要大量的水分，在紙面夠濕的情況下，暈染的顏色會自然交融，才會漂亮。

　　用檸檬黃、鎘橙染右側街道和一點天空，以及左側局部水面。天空和河面從鈷藍到靛青，慢慢加深，暗處還可以加一些葡萄紫和焦茶，焦茶可以使部分暗部的顏色看起來更加地暗沉，以致夜燈的光亮更加突顯出來。趁著顏色還沒乾，在水面即時染上一些大的波紋筆觸。

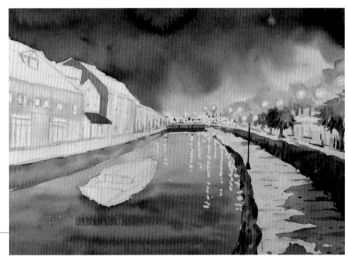

暈染亮面

　　將留白膠去掉，在
原先留白膠遮蓋的燈光周圍，用檸檬黃和鎘橙暈染出光暈，周圍的建築和河邊的
街道，也一併先用檸檬黃和鎘橙染上淡淡的底色，營造光線照射在建築物上的感
覺，再用深色隔出暗的立面，畫上樹和樹影。需特別注意的是，運河旁的走道滿
是積雪，所以走道上顏色的線條不能太銳利，對比也不需要太強烈。

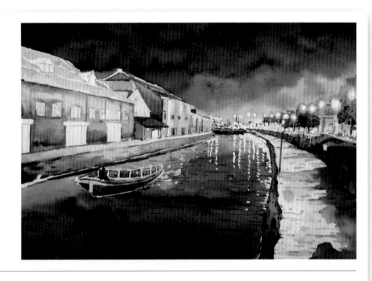

細畫景物

　　接著開始細畫每個景物，注意每一面的受光和陰影不同，遠處對比放輕，近處
強烈，整體才能呈現出立體感和景深。河面的底色全乾之後，再用銳利的筆觸畫
上更細的小波紋，製造水面流動感。

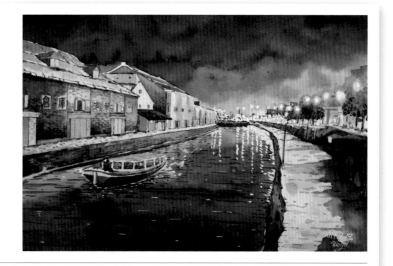

step 05

小筆觸
畫最後細節

　　畫最左側的房屋、左側街道，並修飾畫面整體感。用短而小的筆觸來處理細節，建築的屋瓦、磚塊牆面、左側河岸邊的路面和堤防的粗糙紋路，水面上也用一些小筆觸增加陰影與波紋，突顯畫面的張力。

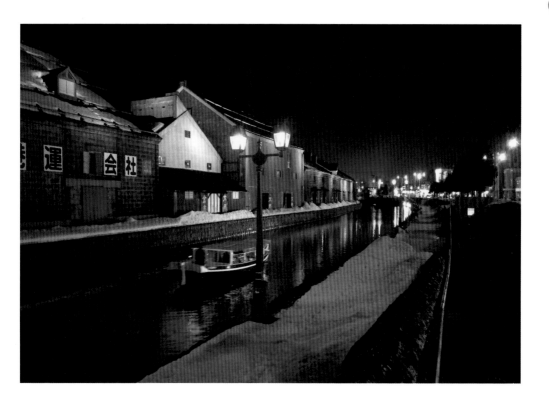

北海道廳舊本廳舍

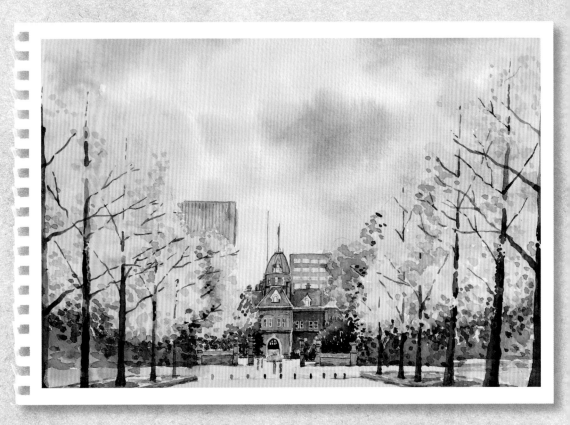

兩側整排盛開的銀杏樹是畫面重點，

把最強烈的明暗對比放在樹群的顏色上，

後方建築可不畫太多細節。

step 01
線稿構圖

　　這張的構圖比較簡單，線稿時需要描繪較多線條的就是中間舊道廳露出的一小部分，兩旁的銀杏樹只要大概畫出範圍就好。

step 02
暈染底色

　　用鈷藍和靛青暈染天空，顏色要刷得很淡，注意水分要夠多。銀杏樹用檸檬黃染底色，趁紙張未乾，適時點上一些橘和綠的小筆觸，讓顏色自然地與底色融合。

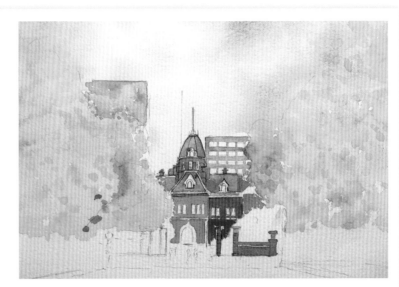

step 03
畫建築物

畫建築物的底色，紅色的磚牆除了用紅色，還可以加入鎘橙和葡萄紫。

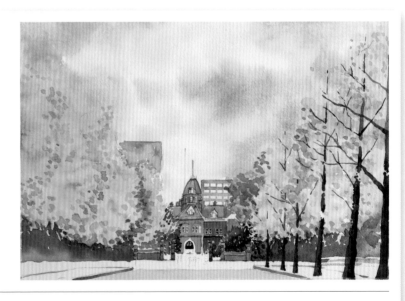

step 04
畫樹群

先用牛頓的佩尼灰畫樹群以下的陰影，再用焦茶跟生褐色勾勒樹幹和樹枝，接著用短筆觸點畫出樹群的顏色和明暗深淺，層層堆疊出層次。

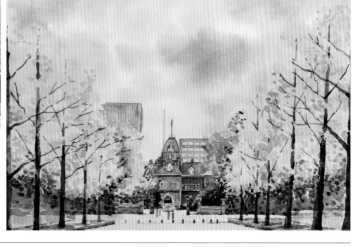

 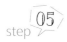
整體明暗對比

　　最後整理畫面，加強地面和遠處灰牆面的陰影。建築的不同立面上都畫出亮暗對比和線條紋路，讓建築物更有立體感。

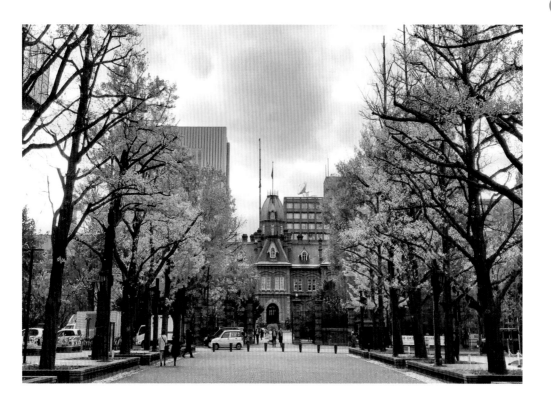

堺町通老街

前後景色主要在物體的線條和顏色濃淡上，

會有不一樣的處理方式。

前景線條明確，濃淡對比強烈；

後景的線條和對比淡化，才能做出前後的空間感。

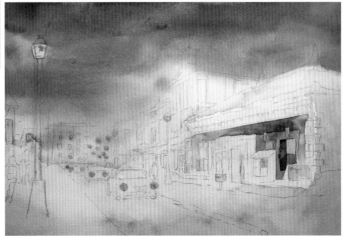

step 01
暈染底色

　　先把畫面中最亮的部分用留白膠遮蓋起來,再開始上色。用渲染法,把畫面大部分的色調染上第一層,決定出整體大致的色調與明暗。

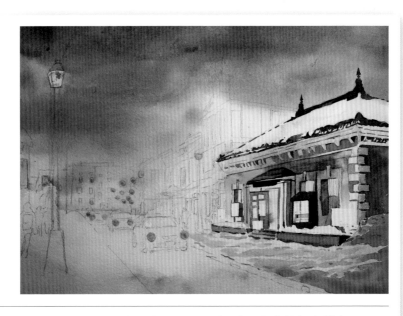

step 02
描繪前景房屋

　　細細描繪前景的第一棟房子,由於是夜間,要注意房子光線的顏色變化,屋內燈光從窗戶向外照出來,顏色由白光到黃光擴散開來,再轉變成橘紅。

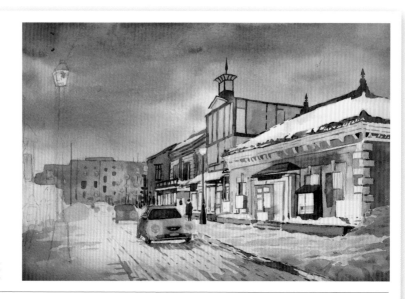

step 03
街景與
後方建築

　　中後景的建築用灰色調暈染上色，帶入一些街燈的黃光。前景建築的線條對比較為強烈，濃淡差異明顯，後面的線條對比較微弱，這樣才有前後空間感。

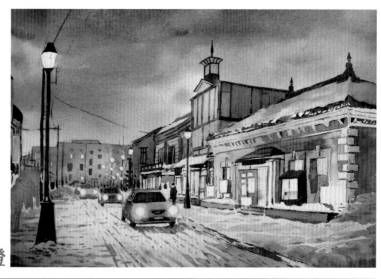

step 04
街燈與車燈

　　把街燈和車燈上的留白膠去除，接著再把燈光和光暈描繪出來。在處理燈光時先處理好光暈，光源留白，才能突顯出夜間亮暗的對比。

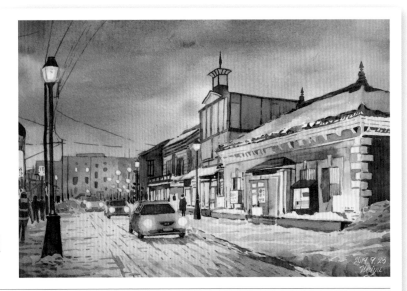

調整整體氣氛

　　最後是整體氣氛的調整，強化主體和配角之間的強弱差異，重點在街道和車燈的光線感，光源從街道中央向四周散開，周圍色調漸深，所以加強左右兩側和後方建築的陰影。

美瑛的秋天

當我們看到一個風景，或一張照片的時候，我們要先把主要的結構找出來，

這張圖片是以水平為主的構圖，主要線條以地平線為主。

不要把畫面一分為二，所以地平線不要剛好畫在正中央，

而是下移到大約三分之一的位置。

step 01

定位主要景物

　　先定好地平線的位置,再定位畫面中最大面積的房子。接著將完整的房子結構、窗戶等細節描繪出來,樹的部分等上色再處理就可以。記得一開始不要先畫細節,先把主要的結構畫出來,再畫細節。

step 02

暈染底色

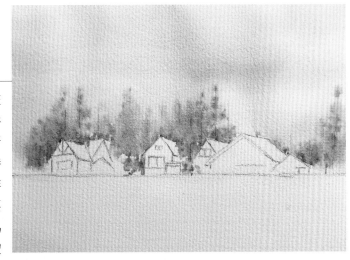

　　通常第一階段先畫大面積的底色,水彩上色是由淺到深,所以記得一開始上色時不要上得太重,除非是畫夜景,或是需要高彩度的作品。因為正在飄雪,所以天空偏灰色,可用鈷藍調一點藍紫色,顏色就會偏灰。畫天空時,先在紙面(天空的部分)塗上一層乾淨的水,把紙面打濕之後,再把調好的藍灰色畫上,記得不要塗滿整個天空,部分留白,讓顏料自然地擴散,才會有濃淡深淺的層次,接著,趁著底色未乾時,用黃色在房子背後的樹群部分做簡單地暈染,讓畫面更夢幻。

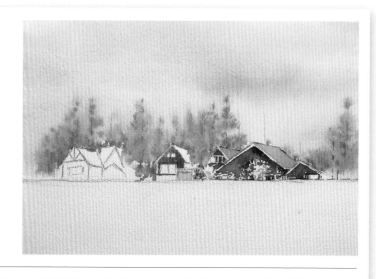

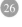

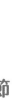

step 03

房屋上色

　　將部分的房子上色，在畫房子時也是先畫上大面積的底色，再畫細節，同時要注意明暗深淺的變化。屋頂是受光面會較亮，牆壁受屋簷遮擋，顏色較深，陰影處是最暗的。最右邊的房子顏色，是用橄欖綠調一點鈷藍。

step 04

房屋細節
與積雪

　　所有的房子都上好顏色之後，就可以描繪房子的細節，如門窗、紋路、強化屋簷的陰影等等。同時，用乾筆觸在背景的樹群上畫一些隱約的樹枝線條。前景的積雪大量留白，因為時節是初雪，約略還可以看出田地的起伏，所以畫一些起伏的線條筆觸，線條要有粗有細、有長有短、有濃有淺，才顯得自然。

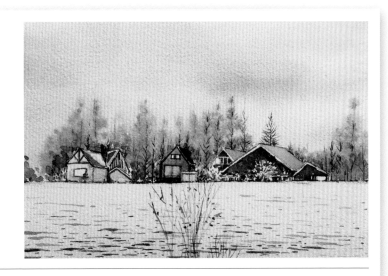

step 05

整體修飾

　　做最後的修飾補強，畫上前景的樹枝，讓整體畫面前、中、後、遠景的布局更加完整。最後可以把畫拿遠一點觀看，可以更仔細看出整體光線明暗是否協調與完整。

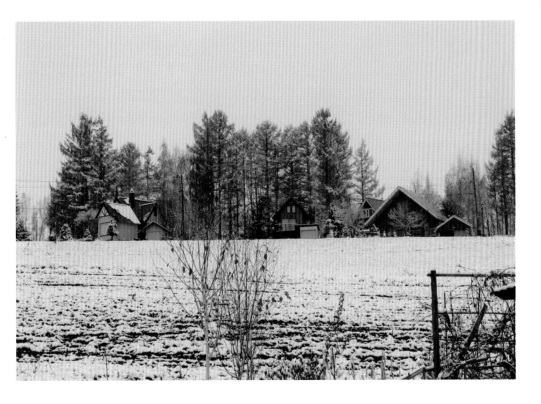

小樽車站

在黃昏趨近傍晚的時刻，下著雨的景色中，整體光線都會非常昏暗，

首先要把畫面中最亮的光源找出來，用留白膠遮住，

就可以大膽地大範圍暈染上陰暗的天色。

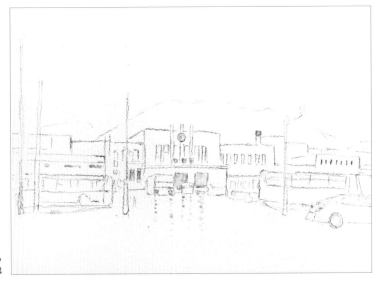

step 01
遮住最亮處

　為了表達光線帶來的光亮，所以先把最亮的地方用留白膠遮蓋住，包括燈光和路面的反光處。

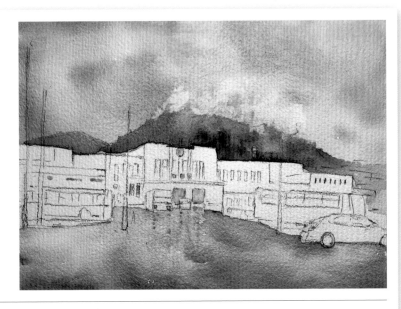

step 02
暈染底色

　用靛青大面積暈染整個畫面，包括天空、山脈和路面，突顯在黃昏雨景中，整體昏暗的色調，路面的反光處用鎘橙暈染。

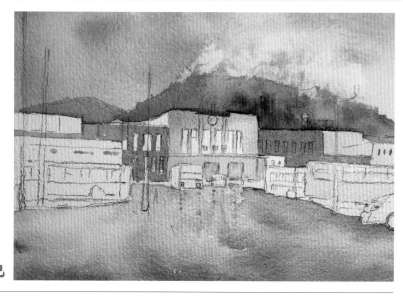

step 03
建築底色

　　暈染建築的底色，在暈染時可大致把立體感整理好，將建築物正面和側面的顏色區分出來，中央主體和兩側建築的顏色也作出區別。

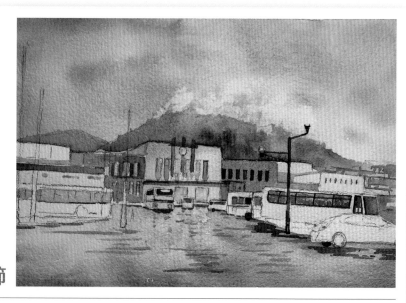

step 04
建築的
明暗細節

　　畫出建築牆面明暗的細節變化，以及周圍的路燈結構、車輛的底色，用略粗的筆觸畫上一些路面的陰影。

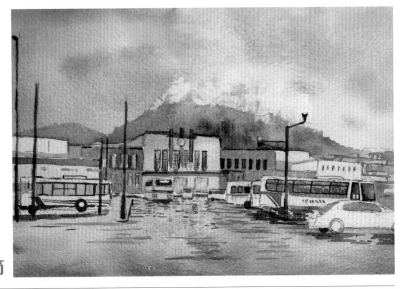

車子細節

　　畫出車子的細節，包含車子上的花紋、車輛底盤的陰影，並用較細小的筆觸畫路面上的細碎陰影，增加生動感。

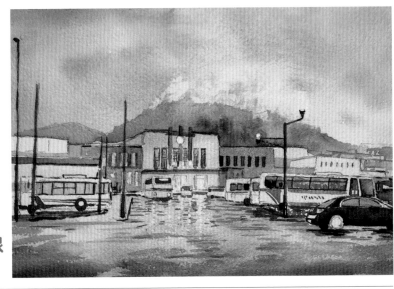

強化光線
對比

　　擦去留白膠，整理畫面整體的光線感，用靛青再次加強前景陰影的深色面積，強化整體對比，讓光線集中在車站內發出的燈光。

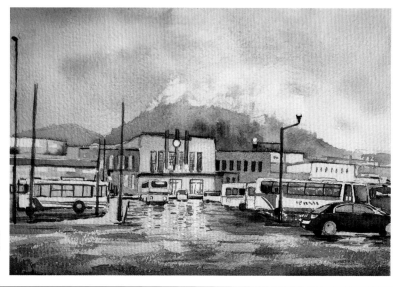

加強路面
痕跡

　　整理細節的明暗，讓畫面張力更強。運用乾筆觸，在路面刷出一些飛白的效
果，表現下雨過後路面潮濕反光的痕跡。

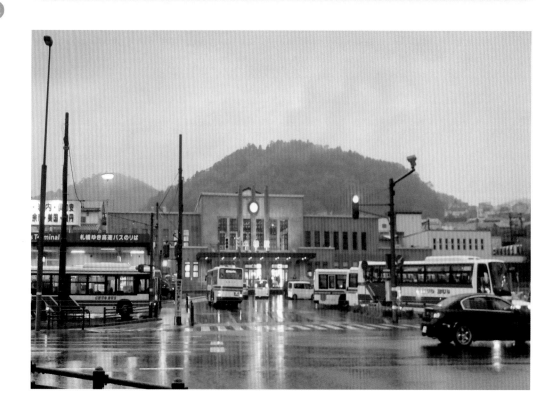

札幌夜景

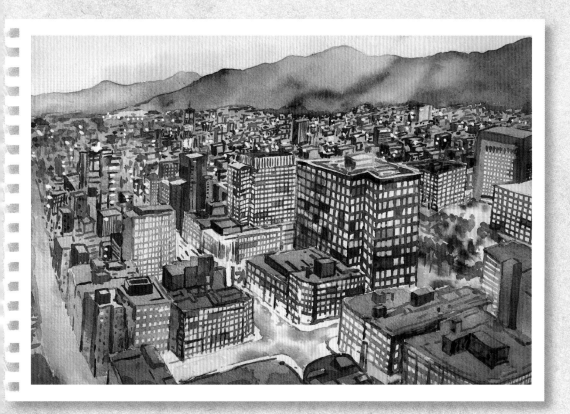

畫城市夜景時，

可以運用留白的方式畫出建築物裡的燈光，

用線條把大樓的窗框都畫出來，窗戶的玻璃部分則留白，

建築物的暗面也表現在線條和部分玻璃上。

step **01**

勾勒大致
輪廓

　　先畫出大致建築物的輪廓，再用留白膠把畫面最亮的部分先遮蓋起來，燈光細
節留到上色時再處理即可。

step **02**

渲染底色

　　接著用渲染法，為整張畫面染上大致的色調，亮光處用檸檬黃和鎘橙，周圍(遠
方)的暗處用鈷藍暈染。

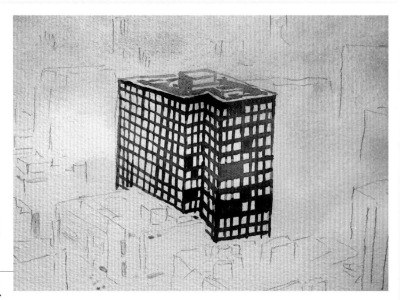

step 03

畫中心建築物

　　夜景中可以用留白方式處理建築物裡的燈光。找出畫面中比較完整、接近中心的建築物，用線條把大樓的窗框畫出，窗戶的玻璃部分留白，暗面用靛青加焦茶來加深顏色。

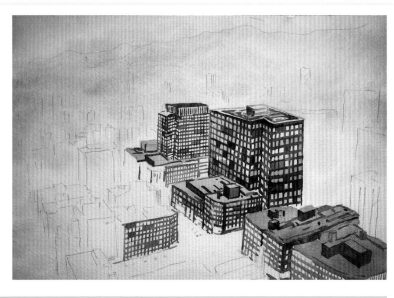

step 04

畫周邊建築物

　　沿著前一步驟畫好的中心建築，繼續延伸，畫周邊其他的建築。落在畫面較亮處的建築物，改用生褐色畫牆面的線條，頂樓的暗面則用鈷藍。

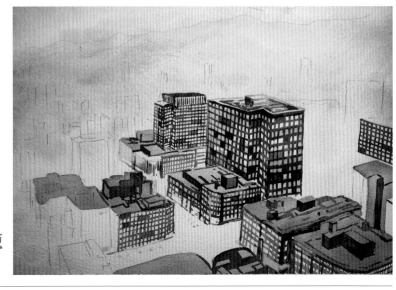

step 05

一棟一棟地畫

　　這張畫的建築物很多，需要更多耐心，慢慢地把每一棟的建物分別畫好，不同的建築物，濃淡也要各自有些變化，千萬不要一個顏色就全部畫到底。

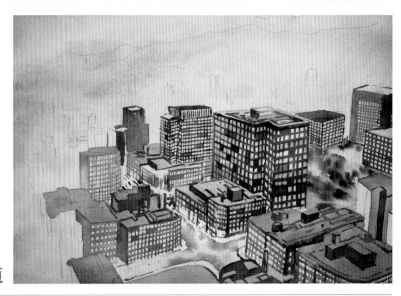

step 06

暈染街道

　　用暈染法畫街道上的街燈，因為燈光在黑暗中光暈很強，還有來往的車燈映照其中，暈染可以表現出這樣的視覺效果。用鎘橙暈染亮光處，用靛青暈染暗處。

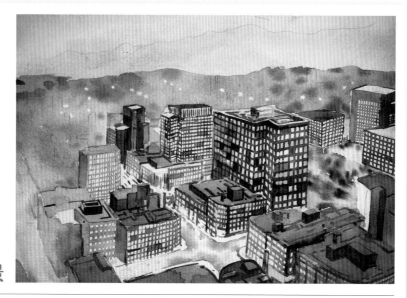

step 07
暈染遠景

接著處理遠景，一樣用暈染的方式，先用鈷藍和檸檬黃處理大致上的色調。

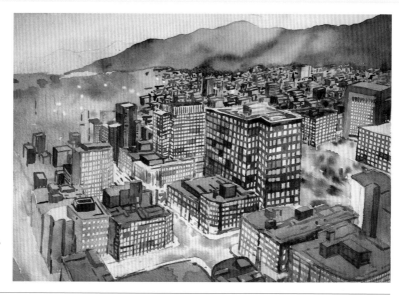

step 08
勾勒遠方建築

再用細小筆觸畫出遠方的建築物，用靛青和焦茶畫出遠山。

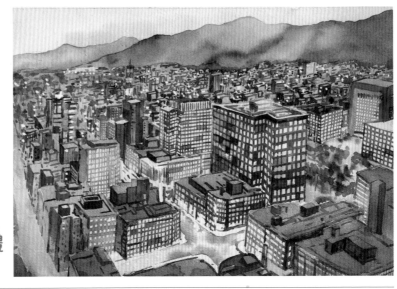

step 09

檢查整體 光線

　畫完遠景所有的建築物後,擦掉留白膠,再檢查畫面整體的光線感,加重小部分細節,讓畫面更有層次。

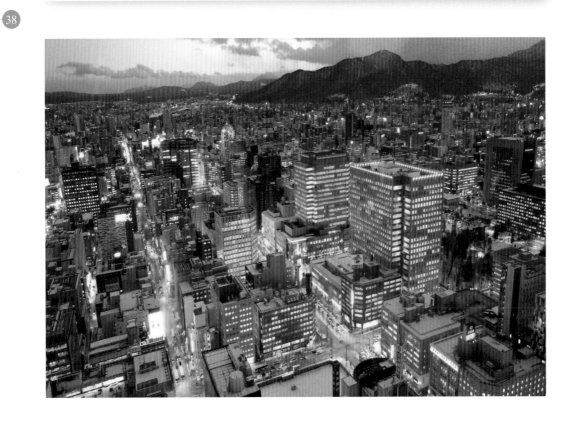

札幌街景

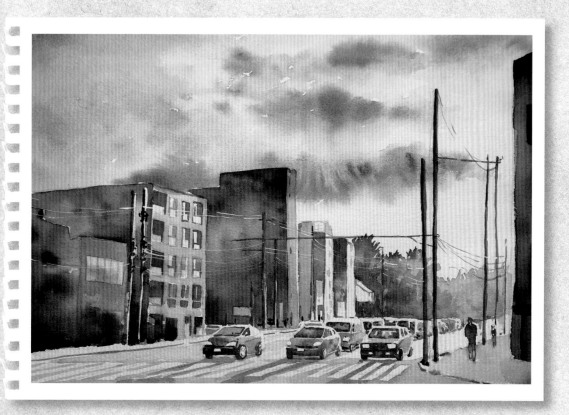

畫黃昏時，我主要喜歡用鎘橙作為主要的色調，

濃淡則取決於想呈現出什麼樣的感覺，

例如想要表現寧靜感，色調會偏淡，避免過於濃烈。

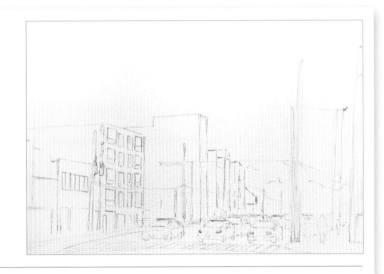

留白膠
遮高光點

這是單點透視的街景，越到遠景，建築的線條越淡越簡化，突顯畫面的空間感。找出畫面上幾個高光點，並且先用留白膠遮蓋起來。

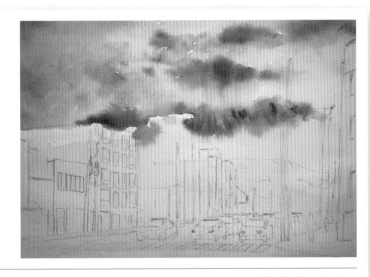

暈染底色

第一層上色先處理整體黃昏的光線，但天上的雲彩也要用渲染的方式，所以一併處理。用鎘橙作為主要的色調，因為想要表現寧靜感，所以色調偏淡，不會調得太過濃烈。天空用鈷藍、鎘橙和靛青，雲彩的陰影處用靛青。陰影處使用靛青的好處是不會過於死沉，畫面會比較輕鬆活潑。

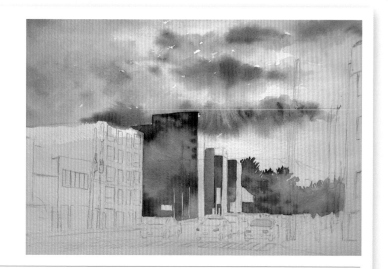

step 03

周圍景觀

接著畫天空下方的建築和樹群，陰暗處多調一些鎘橙，讓整體色調更加完整。光亮處保留原本的底色，不用再畫，這樣可以避免色調過重，能維持畫面整體的輕快感。

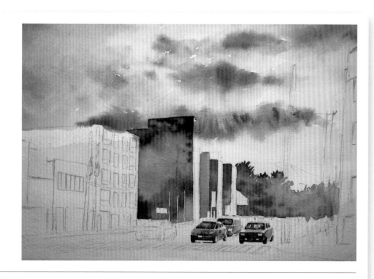

step 04

街上的車輛

接著處理街道上的車輛，因為車輛位在畫面上很重要的位置，所以細節要畫得比較完整。上色時，要把車子的反光處都空出來，才能突顯車輛的材質，明暗對比也會更強烈。

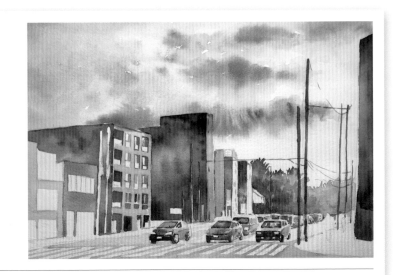

前景景觀

　　繼續畫前景的建築，在光亮處一樣保留原本的底色，讓整體感維持一致。在處理街道上的電線桿或電線的時候，可以自行取捨適不適合，如果覺得是干擾，就選擇不畫或者更改位置，主要以畫面的整體感為重，不需要受照片的限制。

42

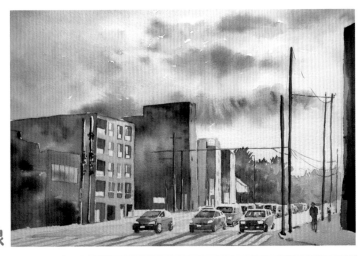

調整畫面光線

　　上色一貫先從畫面中央處理，再慢慢擴散到周圍區域，有時依照畫面的需要，我會把周圍區域的色調壓暗，突顯中間的光亮感，也讓視線更為集中。

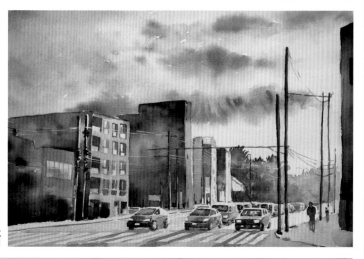

整理細節明暗

　　接近完成時,可以稍微把畫作放遠一點,這樣比較容易看到整體感,也比較容易發現畫面是否還有缺失的地方,如果畫面需要更強烈,可以局部再加強線條與暗面,突顯畫面的張力。

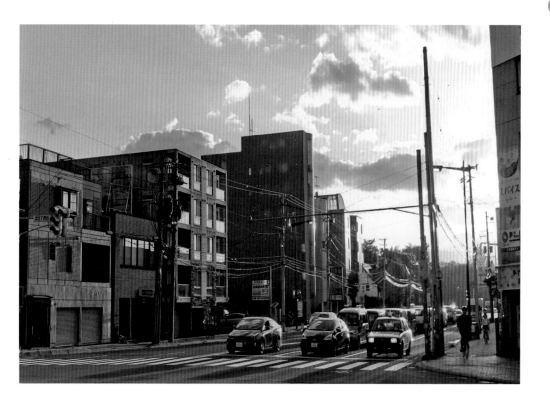

水彩手繪入門

44

練習水分控制才能畫出天空自然的渲染色彩。

水

水是水彩重要的媒介，也是許多人在學習水彩時很難克服的一點，因為水的不確定性，難以用量化的方式來指導如何運用，只能花時間慢慢掌握控制的技巧。影響水量控制最重要的兩個因素是水彩紙和水彩畫筆，尤其畫風景時，會運用到很多渲染的技法，讓我們一起來看看箇中差異吧！

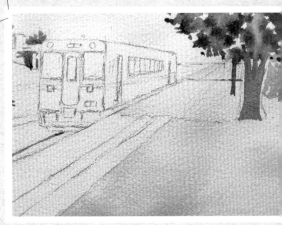

這張是粗紋厚磅數的水彩紙。因打算大面積渲染底色，所以選擇吸水性佳的水彩紙來畫。

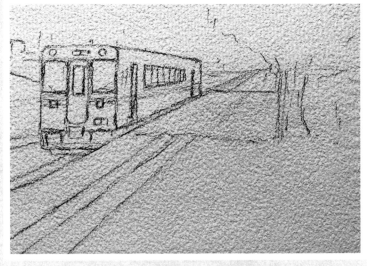

水彩紙

水彩必須畫在水彩紙上。水彩紙的特性就是吸水性強、耐磨，若拿一般的圖畫紙、素描紙或壁報紙來畫水彩，效果都非常有限。市售水彩紙的種類繁多，價格的落差也非常大，每個廠牌的優缺點不同，表面的粗細特性也不同，所以導致色彩表現也不同。

許多專業級的水彩畫家愛用法國的Arches水彩紙，因為Arches的吸水性特佳，表面也耐磨，不容易起毛球，可以表現多層次的技法。日本水彩紙則因為價格便宜，建議初學者或是想要大量練習水彩的朋友可以使用，但其吸水性和色彩的表現能力，相對而言就比較弱。

水 彩 畫 筆

　　水彩畫筆一般分為兩大類，動物毛質和尼龍材質，動物材質比尼龍材質能更好地處理水彩，其吸水性也比較好。水彩筆頭分為圓頭、扁頭、排筆，不同種類的題材和主題，需要使用不同的畫筆，在畫面處理上會比較好掌控和運用。

A、B：排筆。主要用於大面積暈
　　　染，例如天空或背景，兩
　　　枝大小不一樣，取決於畫
　　　紙的大小
C、D：扁筆。主要用於畫大筆觸
　　　的線條
E、F：細圓筆。用於畫局部細節
　　　的地方
G：尼龍材質的筆。主要用來沾留
　　　白膠，原因是價格便宜，用
　　　壞也不心疼
H：拉線筆。主要用來畫細長線
　　　條，例如髮絲或電線
I：水筆。適合用於外出寫生，
　　　不需要額外帶水桶或水杯，
　　　直接沾取顏料就可以畫

這些是我常用的水彩筆。

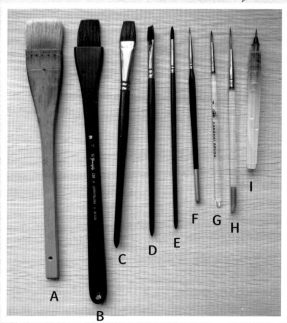

我慣用開闊式的金屬調色盤，按照自己的繪畫習慣擠上顏料，使用時就能更快地取用想要的顏色。

調 色 盤

　　調色盤有分為塑膠和金屬材質，可按個人使用的習慣來選擇，我個人偏好金屬材質。建議使用開闊式的調色盤，不但易於攜帶跟保存，也比較不會在攜帶調色盤時弄髒其他物品。因應許多人喜歡外出寫生的需求，許多廠牌都有推出塊狀水彩盒，小小的盒子內放了許多塊狀顏料，外出寫生時就更省事了。

冬
Winter・白雪皚皚

Skills 繪畫技巧 高對比的雪景

　　北海道冬天的雪量非常大，爲要呈現大量白雪，所以大部分使用留白，再用鈷藍描繪雪地上的陰影，顏色盡量單純、乾淨，才不會讓雪看起來很髒。

　　畫面焦點在於雪地中央的樹林和房屋，冬天時樹葉顏色偏暗深，所以先用深褐色打底，再用焦茶點綴出明暗層次。要記得不要把樹畫得太深了，免得破壞整體畫面的質感。屋頂上的積雪與房屋本身的顏色形成這張畫對比最強烈之處，最深的顏色要畫在這裡，才能突顯視覺焦點。

46

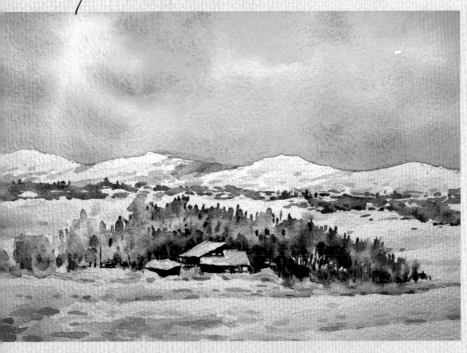

Seasons in Hokkaido

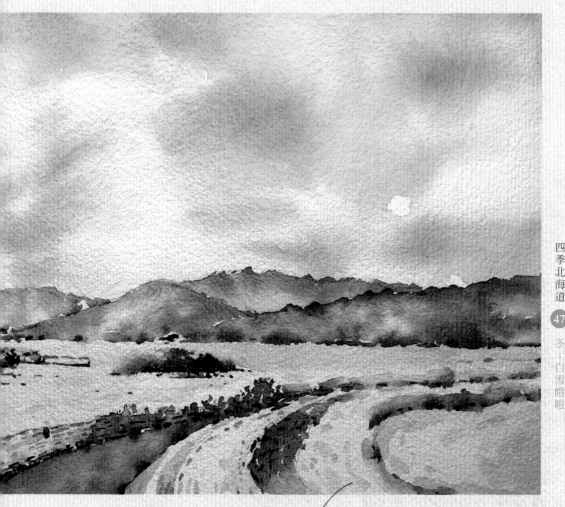

單色的大面積暈染

> Skills
> 繪畫技巧

在北海道很常見一大片原野，往往一望無際，綿延連至遠處的高山。高山的部分要用大量的灰色調來暈染，讓山看起來更加深遠。這張圖用的是焦茶和靛青，可以有小部分留白，呈現出山中積雪的樣子。

用天空藍大面積暈染天空的部分，積雪的大地用鈷藍暈染。運用單一顏色畫出濃淡深淺，可以避免不小心把顏色畫髒。唯獨在溪流的部分刻意加重顏色，導引出一條明顯的動線，再用焦茶在零星處點綴一些樹木，畫面也因此更加完整，但切記不要畫得太多，以免搶去焦點。

Skills
繪畫技巧

櫻花的細節描繪

　　為了突顯粉嫩的櫻花，所以在白色的部分先用了留白膠遮蓋起來，等到天空的藍色都畫完之後，才把留白膠去除。

　　保留下來的白色部分，先用紅色加水調淡，調出粉嫩的紅色調，暈染點畫，細部再用深紅色加強對比感，然後在花朵之間，畫幾筆樹枝，樹枝不宜太多，免得覺得雜亂。

　　作畫時，主角和配角都需要先安排清楚。例如這張圖，背景中高塔的細節可以省略，免得搶了主角櫻花的風采。

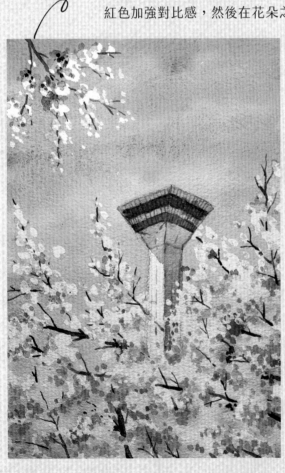

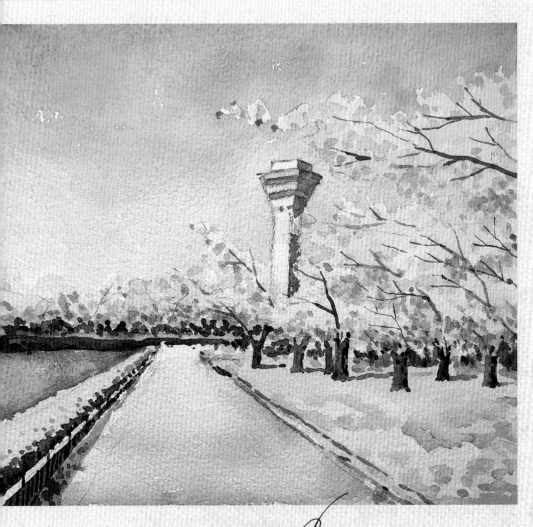

四季北海道

49

春：柔美粉櫻

藍天與水池相呼應

　　大太陽下，櫻花花海搖曳身姿，美麗怡人。櫻花的部分要先用留白膠遮蓋起來，等背景都畫好之後，再把留白膠去除。因為豔陽高照，所以地面用大量的留白來處理。

　　櫻花用淡紅色，先以暈染的方式畫底，再用短小的筆觸畫層次，明暗深淺也在逐漸加深顏色時，用筆觸慢慢地堆疊出來。水池與天空的藍色要有區別，呈現出反差，畫面會更豐富。水池用色較鮮豔，襯托矮樹叢與櫻花，天空的用色較淡，將景深推出去。

〔Skills 繪畫技巧〕 花海的暈染

　　北海道夏天的主要景色是花海，這張作品是薰衣草花海。

　　用靛青和橄欖綠染群山，暈染時，注意讓群山前後的色彩變化有些差別。薰衣草田要先畫出整體明暗，再用細筆畫線條，亮面用色較淺，暗面筆觸較深。近處的薰衣草要畫得細緻些，一筆一筆畫出線條，顏色要深淺分明，遠處的薰衣草較模糊，對比就不用太明顯。

50

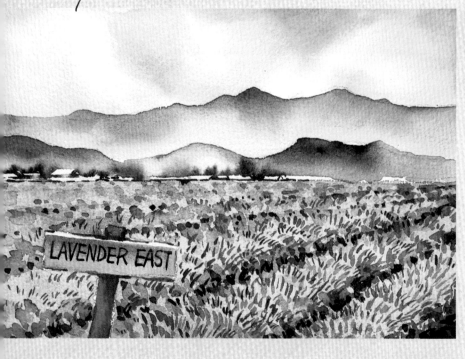

LAVENDER EAST

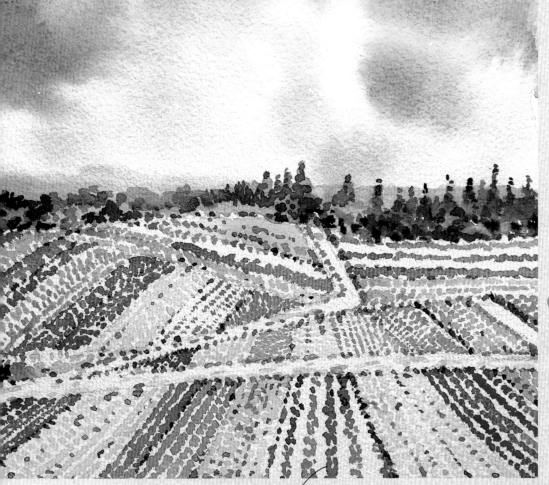

四季北海道

(51)

夏：連綿花海

Skills 繪畫技巧

起伏的多彩花海

　　整片四季彩丘是由不同的花卉種植而成，產生了許多條彩帶，非常鮮豔。畫面上大部分都用了最單純的顏色，這樣才夠鮮豔，背後的樹群則比較模糊，呈現前後景的差別。

　　花海用點描方式來畫，突顯整齊的畫面感。因為是種在起伏的山坡上，所以每一塊顏色的整體形狀會隨著山坡起伏而有弧度，在點描時，避免畫面過於複雜，要留意整體形狀的弧線，不要只想把塊狀填滿而亂點喔。

秋
Autumn · 橙黃橘綠

Skills 繪畫技巧 | 秋葉特寫

背景用深色突顯楓葉的黃，雖然背景是深色，但還是要在局部暈染一些暖色調，不要讓整體過於暗沉。

上色時要注意，不管是亮面或是暗面，都要調和其中的明暗，亮面不要全白，暗面也不要全黑，同時也要注意寒暖色調的調和，就像楓葉的黃，暈染時帶上一些鎘橙做出亮面的層次，也用了鈷藍畫暗面的陰影。

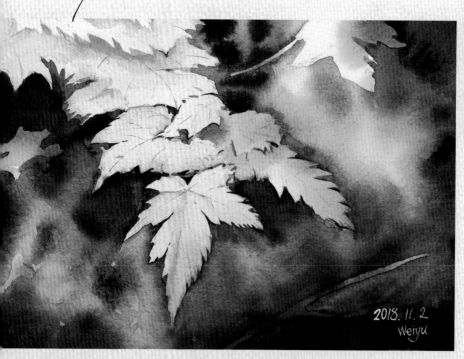

2018. 11. 2
Weiyu

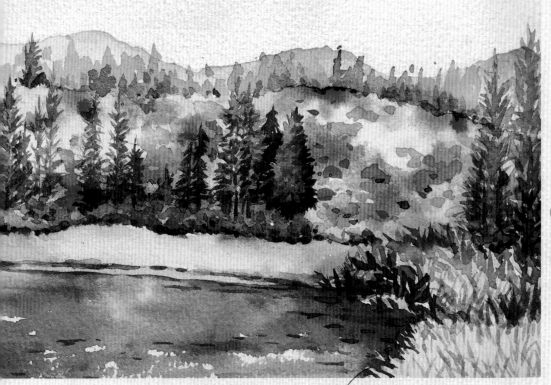

四季北海道

53

秋：橙黃橘綠

多層堆疊的成排景色

　　北海道的秋天景色非常鮮豔濃烈，所以我的用色也是如此，在整體都很濃重的色彩中，畫面上的主配角、遠近景，仍要做出差別，營造景深喔！

　　近景會表現比較多的細節，細膩地描繪前排的樹，畫出樹形，一筆一筆把葉子的走向拉出來，最亮和最深的顏色都落在前景，讓對比強烈。遠景則較多暈染，製造出模糊的視線感受。整片楓葉都用黃色打底，再用鎘橙、鮮紅色點畫暈染，讓層次豐富。湖面也要暈染楓葉的顏色，讓畫面更有整體感。

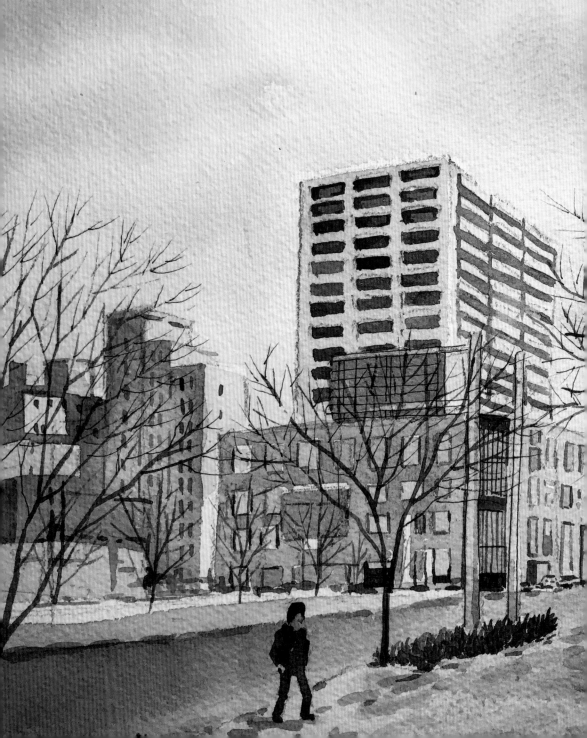

Hakodate

はこだて

函館

浪漫璀璨的海港城

函館位於日本北海道南部，是渡島半島東南龜田半島上的沿海城市，也是道南的中心城市，著名的世界三大百萬夜景其中之一，就是函館夜景。雖人口不到30萬，常被日本票選為最值得旅遊的日本城市之一，有豐富的人文景觀和特殊的地理環境，每年都吸引許多的遊客造訪。

（繪畫技巧見P.57）

函 館 交 通

函館車站

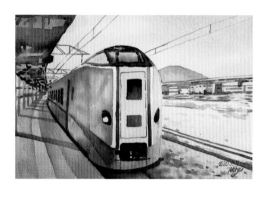

函館車站是北海道JR函館本線的起點，也是多條鐵路的起點和終點，交通非常發達。車站建築造型十分具有現代感，車站前方就有路面電車站，周邊旅館林立，著名的函館朝市也在附近。

為了讓焦點集中在這兩個人的身上，所以中間部分顏色畫得較淡，周圍則刻意把亮度畫暗。路面的積雪因為不是剛落的，所以用灰色調呈現，加一些筆觸表現陰影的地方，在積雪上染一些環境色，讓畫面色調更一致。人物後方是鏡面，會反射物體，所以加上比較多的筆觸。

先用線稿畫出完整的輪廓，再用水彩染出層次，外觀是玻璃帷幕，所以表面較平滑，沒有使用過多的筆觸。建築本身的亮暗面一定要表現出來，才會有立體感。為了突顯這座建築，所以沒有特別描繪周遭的景致，車站前的積雪以留白來處理，路面顏色則是灰色調焦茶混靛青。

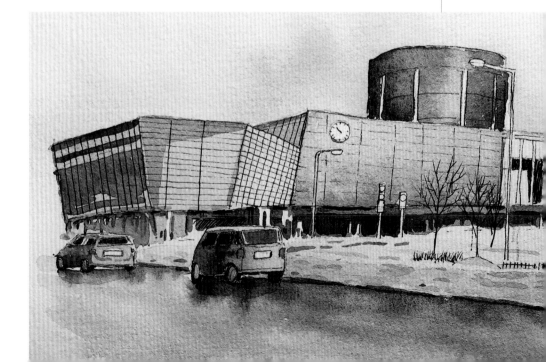

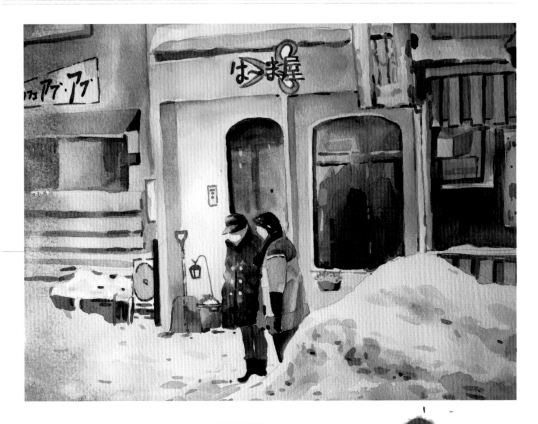

Skills
繪畫技巧

(畫作見P.54)

　　這張是清晨時，函館車站前的街道景象，路面被大樓的陰影遮蔽住了。背景用黃色畫出清晨的光線，清晨與黃昏在顏色上的差別是，清晨的光線較亮，只用黃色即可，黃昏則帶有很多的橘紅色。另外，雖然建築物很多，但不需要每一棟都仔細描繪，選擇主要的建物重點描繪即可。

函館電車

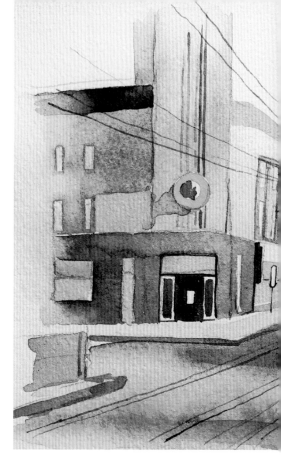

函館電車已有百年歷史，是函館市內重要的公共運輸工具，城市的主要景點都可以到達。

我喜歡有路面電車的城市，雖然路面電車的速度比較慢，但是它就像一座城市裡優美的裝飾，而且在城市中移動時，還能順道欣賞沿途風光。日本對於文化資產十分珍惜，除了持續引進新的車廂增加路面電車的運能，舊的車廂也仍然保存得很好，讓乘客體驗濃濃的懷舊風。

電車的好處很多，不但可以避免大量人潮推擠，還能深入市區角落，而且每一位司機都西裝筆挺，乘客下車時也會親切地道聲謝謝，讓人賓至如歸。科技雖然更加便利，但老舊事物卻能讓人細細品味生活，顯然還是略勝一籌！

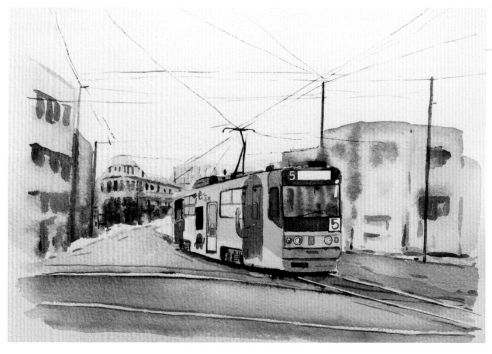

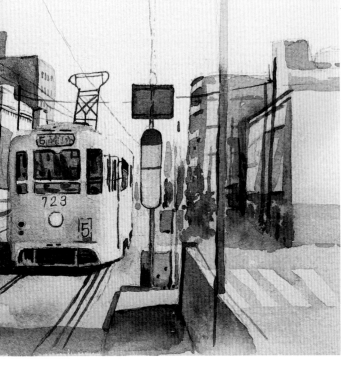

這張街景是以單一消失點的透視來畫。時間接近黃昏，昏黃的顏色能讓畫面更有氣氛，為了呈現黃昏時的光線，電車的受光處大多留白，突顯對比。陰影不要全部用黑色，不論是建築物或電車，都帶一點暖調的黃，可讓整體色調一致。畫面上有許多線條，包括電線和鐵軌，要畫得有粗有細，視覺效果才會活潑。

Skills
繪畫技巧

為了突顯電車可愛的特殊造型，刻意讓旁邊的景色模糊且單色化，只要畫出基本的明暗關係，較強烈的對比和細節都放在電車上，天空中電車的纏線粗細要有些變化，畫面才不會顯得太單調，背景建築物除了對比不強之外，也大量使用了暈染，讓畫面更有意境。

函館

59

函館交通

谷地頭溫泉

來北海道有個必要的行程，就是泡個舒服的溫泉，在長達半年都是冬季的北海道，溫泉是驅走寒冷最好的方式，特別是對於自助旅行的遊客，走了一整天的路，晚上泡個舒服的溫泉是必須的。溫泉飯店價位過高，通常要跟團才比較划算，對於自助旅行來說負擔過大，所以要找一般民眾常去的溫泉浴池。在函館最知名的溫泉浴池是谷地頭溫泉，是一般民眾會來泡湯的地方，而且價位便宜，十分划算。

享啖超值海鮮料理

函館朝市是來訪函館必到的景點，函館有自己的港口，所以各式海鮮供應充足、物美價廉，而且函館朝市就位在函館車站的旁邊，交通跟地理位置都非常方便，附近的住宿商務旅館選擇也相當多元，若住此區，只要下樓就可以開始品嘗美味。

穿梭在各店家攤販之間，非常容易陷入選擇障礙，不管是烤海膽、生魚片丼飯、鮭魚卵蓋飯、帝王蟹等等，應有盡有，琳瑯滿目，而且比一般海鮮餐廳的價格便宜許多，絕對能獲得滿足。

函館朝市一大早就十分熱鬧，除了眾多觀光客，當地居民也會來採買，如果想要體驗在地人的生活，這裡是一個可以更貼近他們的好地方。

Skills
繪畫技巧

這張用速寫的筆觸來呈現，因為比較複雜的筆觸可呈現出朝市熱鬧的感覺。先畫出線稿，再開始上色。這棟建築比較老舊，所以用了很多灰色調，下方的商家刻意畫得較複雜凌亂，注意線條粗細和運筆方向的不同，都能讓畫面看起來更豐富。

Skills
繪畫技巧

為了呈現海鮮新鮮的感覺，我刻意用淡色畫，很多局部或線條都用留白處理，畫面雖然看起來複雜，記得只要先處理好體積感，再畫物體的細節，顏色也盡量保持乾淨，不要混太多色，就能成功畫出看起來新鮮可口的食物。碗用灰色調，主要用鈷藍色，碗的陰影也同樣不用太深的顏色，保持整張畫作顏色的一致。

60

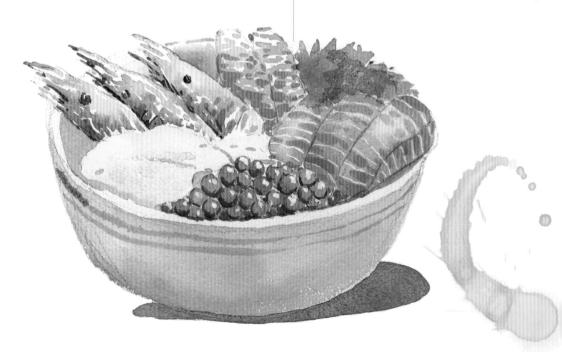

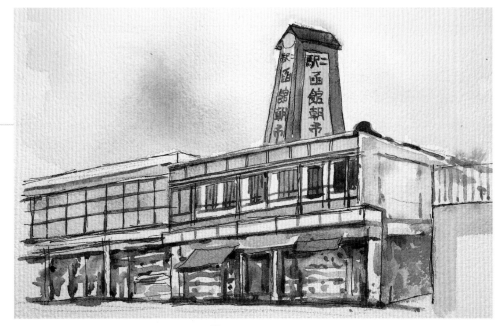

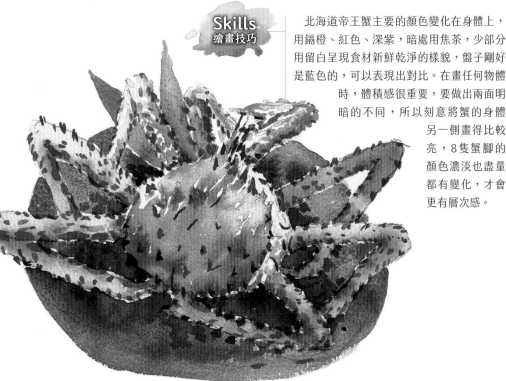

Skills
繪畫技巧

北海道帝王蟹主要的顏色變化在身體上，用鎘橙、紅色、深紫，暗處用焦茶，少部分用留白呈現食材新鮮乾淨的樣貌，盤子剛好是藍色的，可以表現出對比。在畫任何物體時，體積感很重要，要做出兩面明暗的不同，所以刻意將蟹的身體另一側畫得比較亮，8隻蟹腳的顏色濃淡也盡量都有變化，才會更有層次感。

青函渡輪紀念館－摩周丸

港邊眺望函館山

從1908到1988年，北海道和本州之間是以船舶來往，直到青函隧道開通，取代了海上運輸，原本的交通船大多賣到國外，或是解體販售零件，函館保留了其中一艘「摩周丸號」，停靠在函館港邊，就是當時船舶往來的停靠點，可以想像當時船一靠岸，旅客紛紛上下船或是汽貨車接連卸載的熱鬧景象。摩周丸號內部已改裝，陳設許多當時的文物，還有船員的制服，並保留了部分的旅客座位，以及一部分榻榻米的區域。

站在甲板上，望著遼闊的海景，想像許多的故事在船上發生，船隻聯絡了兩地的人，乘載一個時代的回憶，如今至少還有一艘摩周丸號，讓想要回憶的人們，不僅有景物可以懷念，還找得到當時曾站立的甲板、曾經休息的位置、曾倚靠的欄杆。

在摩周丸號的旁邊有一條木棧步道，步道的遠端深入海中，遠方可以遠眺函館山。我造訪時剛好是在冬天，整個函館山被白雪覆蓋，冷冽的海風吹來，以

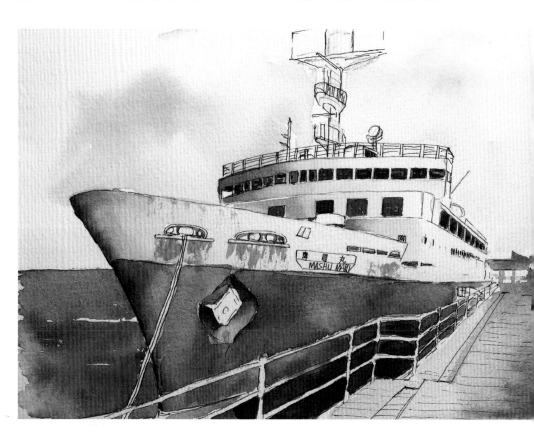

致無法久待，不然真的好想一直坐在木造的椅子上，吹著海風，欣賞整個函館港的景致。

　　木棧道上也是欣賞摩周丸號船身的完美角度，如果想和摩周丸號一起合影，

這裡是絕佳的攝影點，今昔時空的對比應該是許多旅人會喜歡捕捉的題材，我想，每個景點若加上一些旅人自己想像的故事，便增添不少詩意，更加浪漫有趣。

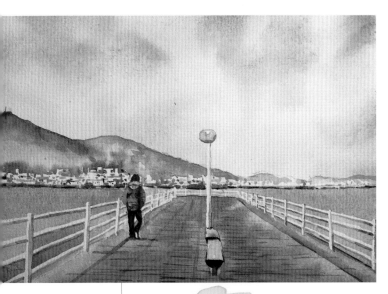

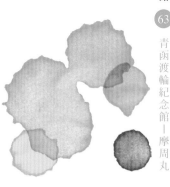

Skills 繪畫技巧

　　清晨的天空染些黃色，步道的白色欄杆用留白方式處理，可先用留白膠遮蓋起來。用咖啡色暈染木板的層次，記得帶些黃色的光線，讓畫面更有整體感。遠方的山跟城市建築大致用灰色調，並減弱對比，畫面的景深才能顯出來，因為是冬天，山上沒有綠葉，主要用深褐色，從山頂到山下畫出不同的深淺，讓遠景更有意境。

Skills 繪畫技巧

　　這是在清晨取的景，所以色調會染一些黃色，右側受光面較強，大致用留白的方式表現光線的強弱，上層光線由黃轉藍色陰影，陰影先用鈷藍再轉靛青。這是一艘老舊船隻，所以在船身上，用紅磚色以乾擦的手法擦出斑駁生鏽的效果，岸邊的木質地板用淡淡的咖啡色。

函館港

成就百萬夜景的港灣弧線

函館是北海道的第二大港口，除了貨運，還有客輪往返於青森之間，早期函館港以貨運和客運為主，近期也發展觀光遊艇業，因函館位於北海道的最南端，是北海道雪季時間不長的地方，有時前一天下了雪，但隔天太陽出來很快就融化了，相較其他港口，更適合發展遊艇業。

函館之所以迷人，函館港的存在功不可沒，港灣腹地廣大，為函館增加了豐富的風貌，有許多迷人的攝影景點，美麗的弧線讓景致更多變，造就了函館的百萬夜景。從函館山遠眺整個函館市，左側的美麗弧線就是函館港的所在地。

Skills
繪畫技巧

這張有刻意表現一種寧靜感，所以海水顏色畫得比較深，是用Mission的錳藍，再用靛青染出深淺，越靠近碼頭，筆觸越多，船隻和建築物是用速寫的方式，先畫線稿再上色，要注意不同的受光面，明暗也會不一樣。

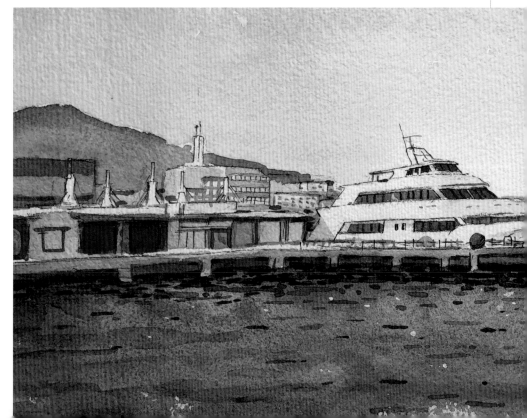

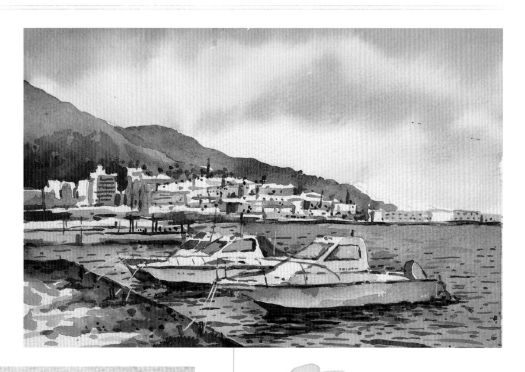

Skills
繪畫技巧

　　畫清晨的港口，用色不要太濃烈，用比較單一的顏色來畫。海面平靜無浪，用短筆觸點綴水面上的波紋，上色時注意明暗變化，利用明暗差異顯出船隻的前後位置。後方房屋不要排得太整齊，要畫出高低起伏。冬天時遠山沒有太多綠葉，用深褐色處理。

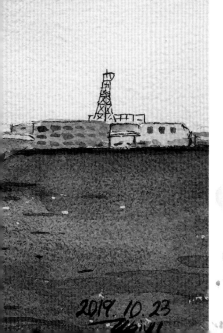

2019. 10. 23

璀璨的百萬夜景

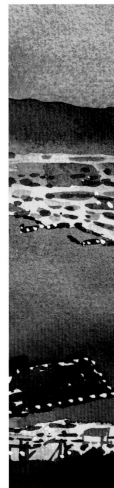

　　所謂「百萬夜景」，我猜想應該是彷彿散發珠光璀璨，好像有上萬顆寶石在夜間發亮一般，全世界有3個地方被譽有百萬夜景，一個是香港夜景，一個是義大利的那不勒斯，另一個就在函館。函館夜景之所以迷人，在於函館兩側都被海灣圍繞，形成兩道彎曲的弧線，當夜晚燈光亮起後，兩側像腰身的弧線更加明顯。

　　唯一的缺點，大概就是遊客太多，只要一到黃昏傍晚左右，為數眾多的遊覽車一輛輛開進停車場，纜車站瞬間擠滿排隊等著坐纜車上山的人，想要取得絕佳的拍照位置還得靠運氣，要不然拍出來的照片可能只有許多黑影人頭，另外還有天氣的考驗，雲霧太多時也只能敗興而歸。建議黃昏時就上山，慢慢欣賞夜幕低垂，天空由淺藍轉變成昏黃，再從昏黃變成靛青，隨著燈光一盞接一盞亮起，路上車燈也不斷流竄，百萬夜景隨即在眼前展開。

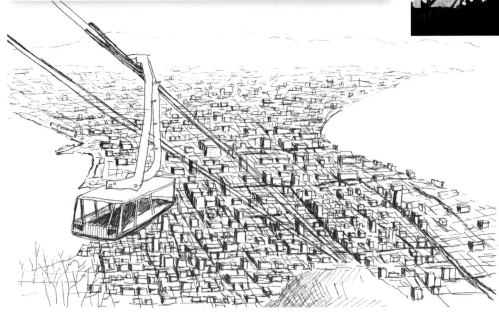

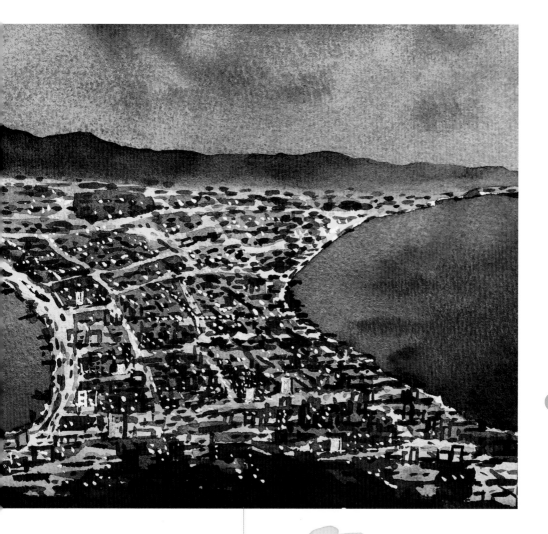

Skills
繪畫技巧

為了呈現城市夜景的光亮，陸地先用黃色打底，再用暗色塊畫出區塊，接著用線條畫出城市的輪廓，線條有長有短，不要畫得太整齊，留下的黃色線條是馬路的路線，最後用白色廣告顏料，點出城市的點點燈光。遠方的山因為是遠景且在夜晚，大部分用靛青來呈現，依然是山頂顏色較深，下方較淺，堆疊出景深。

Skills
繪畫技巧

這張是單純用線條速寫表現的作品，「這麼瑣碎的景色，用線條表現會是什麼樣的感覺？」在好奇心驅使下，嘗試了不同的表現方式，很有趣。要畫出遠近，必須利用線條的粗細以及密集度，以排列疏密來做出層次，近景的建築會畫出細節，遠方的建築則省略很多，讓整體畫面的景深呈現出來。

八幡坂

八幡坂是函館著名的街道，是許多攝影愛好者和廣告公司喜歡拍照取景的地方，街道本身有坡度，若從高的一端往下看，視線盡頭剛好會是函館港，獨特的多層次風景讓遊客慕名而來。

上一次來八幡坂的時候，我從海拔最低點慢慢地往上走，那一天剛好萬里晴空，散步在充滿歐式風格建築的街道上，很享受，我喜歡一邊散步，一邊觀察當地人的日常生活，這是讓我真正感到有趣的事。尤其冬季時，兩排的樹會掛上燈飾，到了夜晚就會有很浪漫的氣氛，特別推薦先上到函館山看夜景，再慢步充滿燈飾的八幡坂，賞景的美好心情就能延續一整晚！

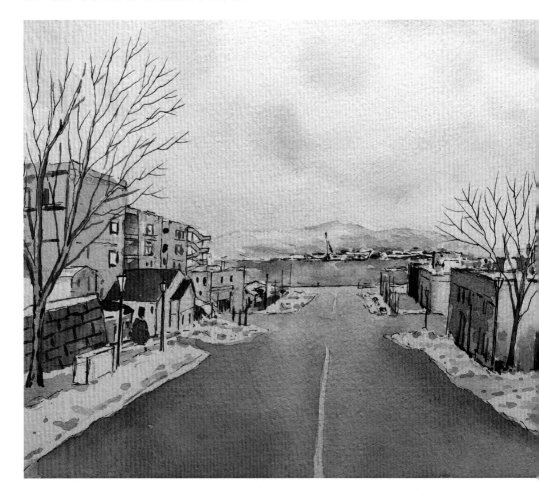

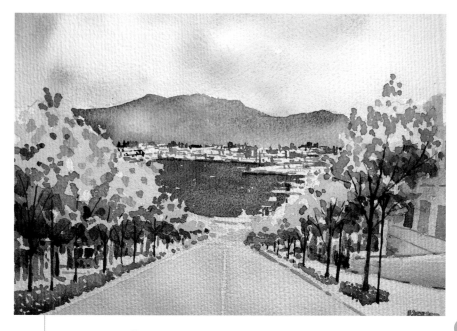

Skills
繪畫技巧

　　因為陽光強烈，地面大多直接留白。夏天樹上長滿了綠葉，樹葉的層次以橄欖綠、胡克綠上色，再用靛青染暗處。遠山以靛青處理，通常山頂的顏色會比較濃，下方較淺，製造深遠感。海面則以Mission的錳藍為主色。

Skills
繪畫技巧

　　這張用速寫的方式呈現街景，首先用線稿勾勒輪廓，畫線稿時，下筆要有輕有重。路旁的積雪直接留白，只用灰色調描繪雪的厚度和雪上面的陰影，柏油路面的灰色是用焦茶混靛青。遠方的海和山，顏色對比不用太強。兩旁有很多建築，畫建築時一定要把明暗面分別出來，才有立體感，建築物上不同的面，受光處也不同。

金森紅磚倉庫

坐擁海洋和建築美景

在1859年，函館與橫濱、長崎一起作為日本最初的國際貿易港而開港，隨著港口貿易興盛，帶動了函館的發展。金森倉庫也位在港邊，坐擁海洋和建築美景，得天獨厚的是，在這裡也能欣賞到函館山。除了有多家餐廳進駐，也有藝術展覽區，以及文創商品店。晚上6點過後，函館幾乎沒有什麼可以逛的地方，只剩金森倉庫這區還有一些酒吧營業，伴著夜間的燈光裝飾，從這裡散步到港邊很愜意。如果你是星巴克迷，更應該造訪金森倉庫，在倉庫靠港的另一側，星巴克咖啡就坐落在一棟美麗的建築裡，2樓的座位區還可以欣賞函館港的海景喔！

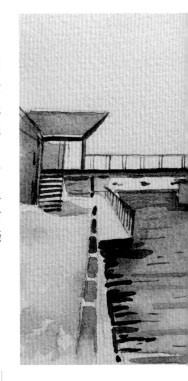

Skills
繪畫技巧

左邊一整排的舊倉庫建築，從近到遠，顏色由鮮豔漸淡，堆疊出景深。路面的積雪用灰色調呈現，但要帶一點清晨的黃光。遠山主要混和深褐及焦茶，顏色從山頂往下，由濃而淡，加強景深。遠方建築的對比減弱，但仍要畫出些微的明暗差異。

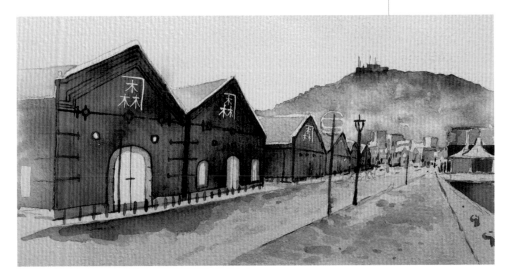

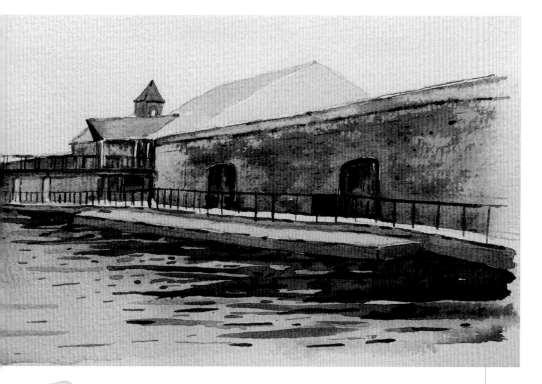

Skills
繪畫技巧

　　清晨的天空略帶些黃色。倉庫的紅磚色由前到後，先暈染出不同的深淺，再用乾筆畫乾擦的筆觸，畫出牆面凹凸不平的質感。水面的波紋用不同比例的線條來畫，先渲染較寬而長的層層波紋，再用乾筆畫出一些明確的筆觸，乾濕互相交疊，讓畫面更有層次感。

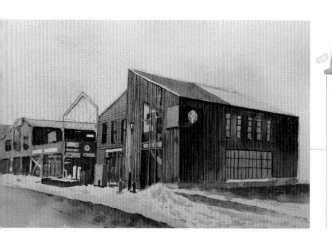

Skills
繪畫技巧

　　星巴克的建築外觀是不規則的，所以有很多不同的受光面，各牆面材質也不一樣，要用不同的顏色及明暗深淺來表現。暗面用深咖啡色，局部用鈷藍，在暖色中運用冷色調和染出層次，會讓畫面更加豐富。地面積雪的厚度，是用鈷藍混焦茶調出的偏藍灰色調。

五稜郭公園

特殊的五角星造型

在日本江戶時代末期，江戶幕府在蝦夷地的箱館郊外，建造了一座五角星形要塞，稱為「五稜郭」。因在公園的步道上，無法觀賞到這特殊的星形，所以官方蓋了一座五稜郭塔，讓人從空中欣賞。五稜郭公園是著名的賞櫻景點，每年4月底、5月初的櫻花季時，會吸引大批人潮來此賞櫻，若從塔上鳥瞰，可見一大片粉紅花海。

春天的五稜郭有粉紅花海，冬天也有「五陵星夢」引人入勝，沿著五角星形設置美麗的燈海，光彩奪目。真是佩服日本人對觀光的用心和努力，不同的季節有不同的活動、不同觀賞的角度，難怪人會說北海道四季都美、都適合旅行，不是沒有道理的。

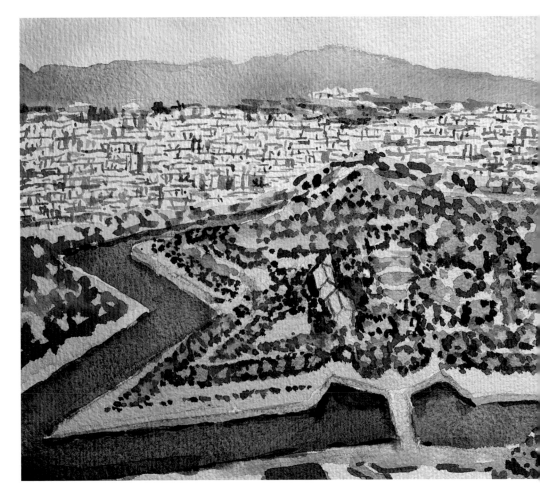

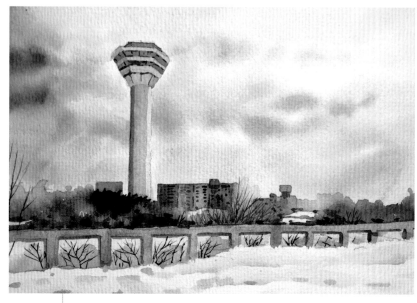

Skills
繪畫技巧

　　染天空時，水分一定要充足。黃昏時的天空顏色會有較多的變化，需要層層堆疊，更需要在水分多的狀況下暈染，顏色才會自然好看。遠景的建築物不用畫太多細節，但可以用濃淡深淺來營造氣氛。高塔有三面，每一面的受光都不同，這點要非常注意。

Skills
繪畫技巧

　　從高處往下看，景物都特別地小，也會看起來更加複雜，面對複雜的場景，要先想清楚要畫的重點是什麼，其他景物就只是配角。以這張為例，主角是公園的大量植栽，主要畫出群樹的分量感，我用強烈的明暗對比突顯每棵樹的立體感，並在周圍的護城河連到岸邊之處畫上陰影，以此突顯城牆的體積感。遠方的山放淡，用靛青暈染。

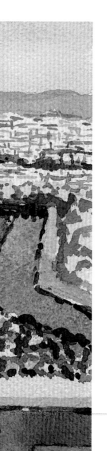

教堂建築群

山坡上的歐式風景

函館在150年前就已開放貿易通商，貿易頻繁往來，在通商時期也居住了為數眾多的西方人，當時函館有基督教學校，建築、宗教信仰和生活各方面都深受西方文化影響。日本在信仰上相當堅持，對於西方的宗教信仰接受度不如其他國家容易，所以函館有這麼多的教堂建築，在日本是很少見的。教堂建築群在山坡上，從不同的角度取景，會呈現出不同的風格，看是要以函館山為背景，或以函館港為背景，拍出來的照片大不相同，不過都會讓人錯以為置身在歐洲國家。

Skills 繪畫技巧

以輕水彩的方式呈現，省略背景，只描繪建築物。造型獨特的教堂有多個牆面，不同的受光面產生不同的明暗，突顯出建築的立體感，兩旁的樹木用橄欖綠和群青，用靛青染暗面，階梯留白，最後再用線條畫出階梯，看起來簡潔，也比較適合整體的風格。

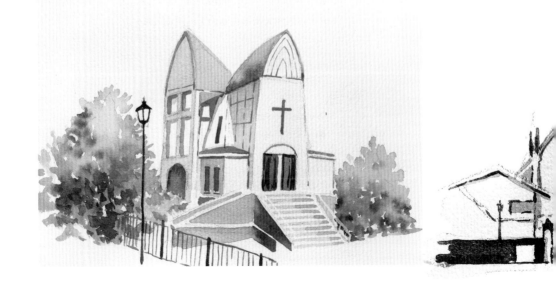

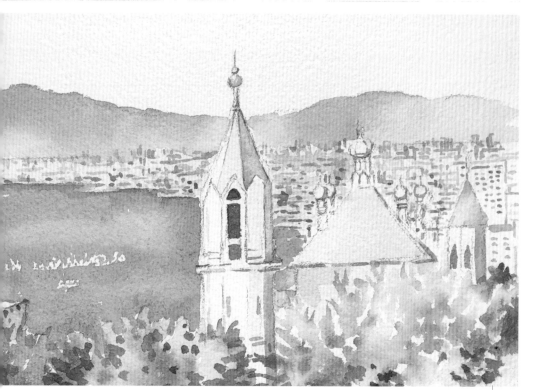

Skills
繪畫技巧

　　以輕水彩的方式呈現，整體以淡色處理，刻意不畫得太濃烈，明暗對比也比較柔和，教堂建築物大部分都用留白處理，讓整體畫面更清新，符合教堂給人聖潔光輝的感覺。遠方的建築物用灰階色調處理，山用橄欖綠和群青。海水刻意刷白，製造陽光灑落在水面上的視覺效果。

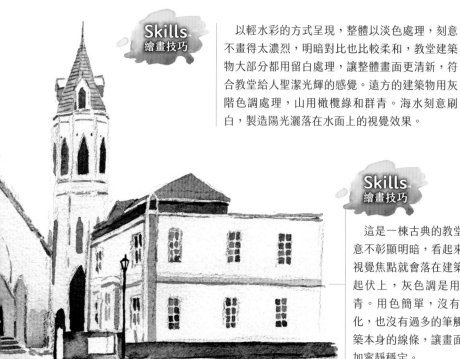

Skills
繪畫技巧

　　這是一棟古典的教堂建築，刻意不彰顯明暗，看起來較平面，視覺焦點就會落在建築物的高低起伏上，灰色調是用焦茶染靛青。用色簡單，沒有太多的變化，也沒有過多的筆觸，突顯建築本身的線條，讓畫面看起來更加寧靜穩定。

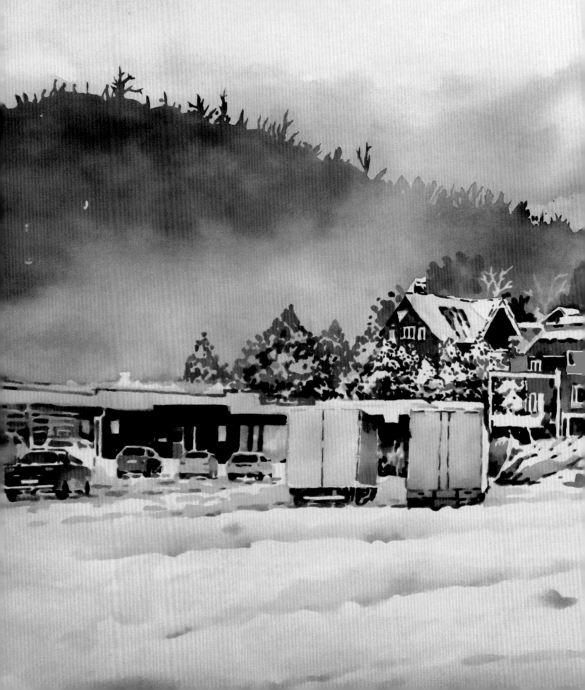

スーパー北斗

On the train
Super Hokuto

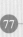

在北海道只要離開城市，大多是廣大、人煙稀少的平原或丘陵，我喜歡搭火車穿越荒野、越過稻田，尤其雪季時奔馳在全白的世界裡，我想很多喜愛北海道的人應該都跟我一樣，愛上她的廣大遼闊，愛上她的分外寧靜。

（繪畫技巧見P.79）

交　通

JR 特級北斗號

　　幅員廣大的北海道，在城市間移動往往需要很多的時間，大部分人仰賴的交通工具就是JR鐵路，JR特級北斗號是往來函館跟札幌之間的特級列車，車程約3小時，沿途會經過許多風景，其中我覺得最美的一段就是經過大沼國定公園的時候。

　　北海道位處亞寒帶，受到洋流與海洋季風的影響，冬季來自北方的冷空氣夾帶更多的水氣，造成迎風面豐沛的雪量，每年的降雪量是全世界第一。不過，背風面的雪量則相對減少許多，而特級北斗號正好會經過這片雪量稀少的區域，從函館出發到月浦灣沿線，車外的景色一開始是白雪皚皚，漸漸地，地面上幾乎看不見積雪，當列車遠離東側海岸線，往內陸行駛時，積雪才又慢慢增加，逐漸恢復先前路段的豐沛雪量，十分有趣。

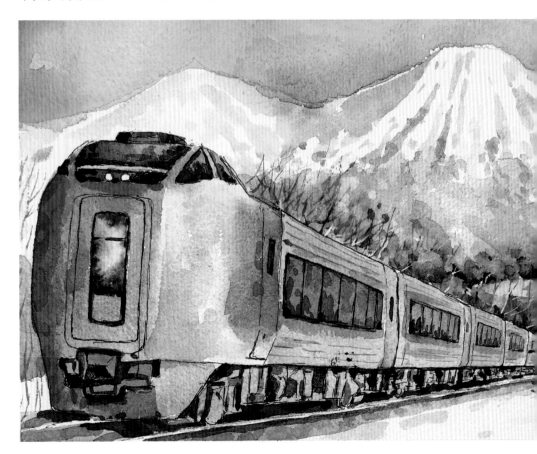

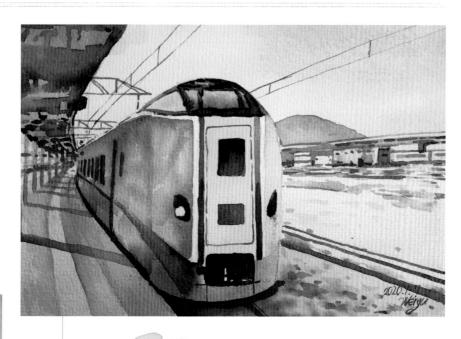

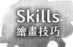

Skills
繪畫技巧

　　列車是主角，大部分都是陰影，所以都是用灰色調呈現，右側受光面顏色較亮。鐵軌大部分被白雪覆蓋，所以留白。畫面重點不在月台上，所以不需要畫太多細節，只要留意月台柱子的陰影間隔，整張作品以簡單俐落的線條為主。

Skills
繪畫技巧

(畫作見P.76)

　　山丘的顏色用橄欖綠加靛青，霧氣的部分留白，與山的顏色在暈染中自然融合，營造出雲霧感。因為房子的細節已經很多，比較複雜，所以地面保留積雪的大面積空白，沒有畫太多的細節，讓畫面有空間感。

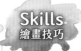

Skills
繪畫技巧

　　透過明暗可以展現物體的體積感，整台列車每個面都有不同的受光面，所以明暗會都不一樣，用不同的藍暈染出濃淡深淺。

大沼國定公園

保留原始活火山景色

大沼國定公園有「北國輕井澤」的美名，由126個小島，32個湖灣所組成，島嶼之間部分有小橋連結，也可以乘坐小船優遊。早年活火山駒岳山噴發，岩漿流向森林裡的溪流，形成大大小小的湖泊，因而有了大沼國定公園，保留當地最原始的景色。每到冬季，整片湖面會結冰，當地人會在結冰的河面鑿開許多的小洞，讓遊客體驗冰上釣魚，魚兒離開水面就可以直接冰凍。到了夏季，恢復平靜的湖面倒映遠方的駒岳山，公園裡樹木茂密，翠綠的樹枝隨風搖曳，如同置身森林祕境中。

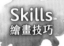

Skills
繪畫技巧

結冰的湖面大部分留白，湖面上用鈷藍畫淺色，暗部調些焦茶。橋面是深灰色的，暈染時局部淡一點，兩側加重顏色，才有立體感。後面的樹大部分用深褐色打底，再用焦茶染深淺。畫樹枝時，要注意樹枝生長的力道，轉折點要俐落有力量，粗細也要有差別。

Skills
繪畫技巧

為了呈現夏天清新的感覺，用輕水彩加大量暈染的方式呈現，讓畫面更有意境。中間的樹叢刻意保持亮度，先用黃綠色打底，再用橄欖綠染層次，最深的部分用靛青。樹叢共有三個區塊，用不同的綠，做出前後景的差別，遠景刻意淡化，增添意境。

洞爺湖

日北最長的花火節

洞爺湖是由火山活動所形成的火口湖，本身蘊含豐富的地熱資源，終年不結冰，所以在湖岸的南面有許多溫泉飯店，這是我在北海道最喜歡的一個溫泉區，泡湯時面向廣大的湖面，沒有太多複雜的線條和豔麗的色彩，簡單的景色已帶給我無比的滿足。

洞爺湖湖面廣大而平靜，湖的中央有四座小島，目前無人居住，只提供觀光遊憩，夏季有交通船來往島中央，可以登上島欣賞島湖風光。這裡有日本最長的花火節，長達半年，整個夏季每天晚上都會在湖面上施放450發煙火，七彩的煙火倒映在湖面上，為原本單調的夏日夜空增加不少光彩。

Skills 繪畫技巧

天空先從底部染黃色，是清晨的黃色晨光，再加水往上調淡，接著使用Mission的錳藍畫出天空。湖中島嶼的向光面先染黃色，接著往背光面染上深褐色，最暗處再用焦茶染出深色，呈現出光影的變化。湖水也是先用黃色打底，再用鈷藍染出湖水的顏色，前景的積雪用鈷藍，以乾淨的純色暈染，上輕下重染出體積感。

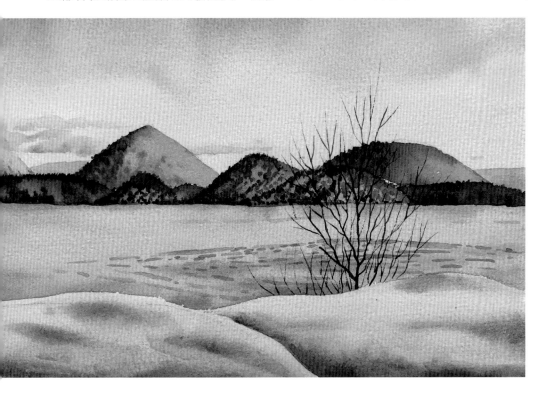

Skills
繪畫技巧

在陽光下，顏色的變化較多，對比也會比較強烈。中間最高的島嶼顏色變化較多，由最亮的黃色，接著褐色，到最暗的焦茶。湖水顏色也有不同，遠方靠近岸邊的部分較亮，帶上淡淡的黃，接著以鈷藍和群青漸變暈染，越到前景漸漸加深、濃郁，波紋也是越到前景漸漸增多。

Skills
繪畫技巧

畫夜間煙火，對比要夠強烈。湖水先用黃色打底，接著用群青畫出水波紋的明暗，再用靛青畫出最深的湖水顏色。天空的顏色要多一點變化，用群青畫底，加上靛青染出明暗深淺，部分染一些葡萄紫。等暈染全乾之後，用白色廣告顏料畫出煙花，線條要有粗細長短的變化。

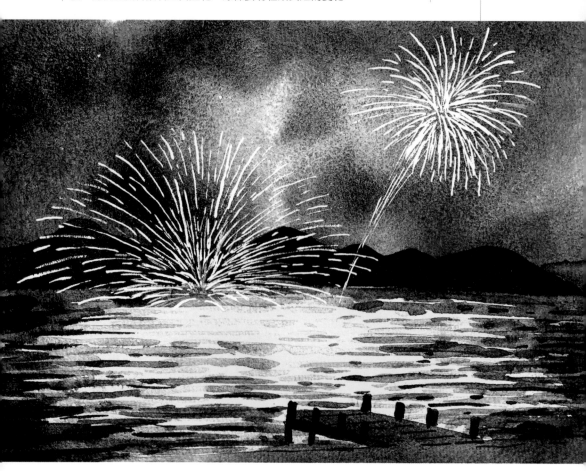

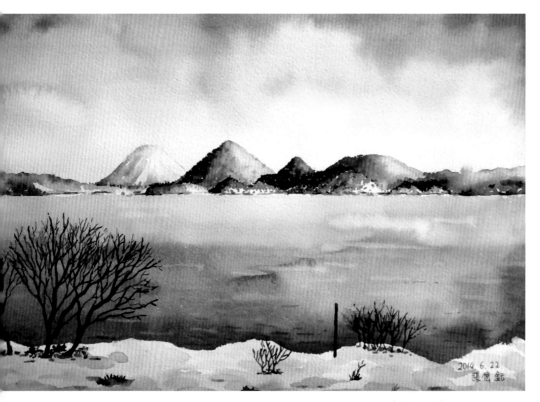

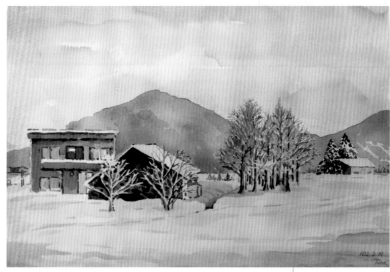

Skills
繪畫技巧

　　這是陰天的雪地景色，所以顏色沒有太多的變化，也沒有強烈
的對比，整個畫面大部分都是用灰色調來處理，雪地和屋頂上的
積雪大部分留白，遠山的顏色是焦茶染點鈷藍，山頂帶些咖啡
色，與前方的樹木相呼應，讓畫作更有整體感。彩度最高的是前
面的房子，讓畫面不會過於呆板。

登別尼克斯海洋館

雪地上近距離賞企鵝

登別尼克斯海洋館是一棟城堡造型的建築，內有豐富的海洋生物，每種生物都讓大人小孩驚奇不已，令人讚嘆造物主的奇妙，也啟發人思考生態保育的重要性，除了富有娛樂性，也有極高的教育意義，讓小朋友們從小就有生態保育的觀念，進而愛護地球，珍惜所擁有的資源，保持不浪費的生活態度。

海洋館的重頭戲是觀賞可愛的企鵝在地面散步，目前在台灣雖然也可以觀賞企鵝，但台灣氣候過於炎熱，企鵝通常都待在冷氣房裡，很難在戶外近距離與企鵝接觸，而北海道的好處是，冬季時，地面通常會積雪，企鵝們便可以在雪地上行走。為了避免民眾過於熱情，驚嚇到企鵝，館方為企鵝規畫了專用的走道，當開放時間逼近，走道兩旁早已擠滿遊客，看著企鵝搖擺著圓滾的身軀緩慢前進，卡哇伊的驚呼聲此起彼落，相機喀擦的聲音也不絕於耳，企鵝果然是大人小孩都喜愛的動物。

84

Skills 繪畫技巧

以速寫方式呈現，畫建築要注意明暗呈現，不同面有不一樣的受光面，建築以咖啡色為主，主要以紅磚色打底，再用焦茶染暗色，兩邊圓柱由外而內，染出光線明到暗的變化，才有圓柱的體積感，地面因為積雪所以留白，為了突顯建築物，兩旁的景物淡化處理。

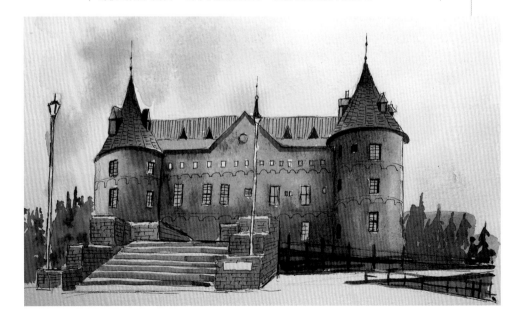

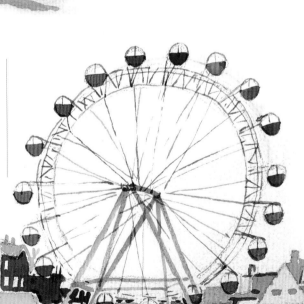

Skills
繪畫技巧

企鵝背面的黑色羽毛因為受光線影響，也有濃淡深淺的變化，亮部是用牛頓的佩尼灰加水調淡，暗處再加靛青染深。企鵝正面腹部的羽毛是黃色和白色，左邊企鵝的白色羽毛在陰影面，所以用鈷藍調一些焦茶呈現陰影的顏色。

Skills
繪畫技巧

以速寫方式呈現，先勾勒線稿，下方景物線條粗而重，摩天輪的線條輕而細，這樣畫面才會有層次。摩天輪之外的景物沒有畫太多細節，只用色塊、線條的顏色差異做出明暗，地面的積雪留白，讓畫面更加簡潔。

函館到札幌途中

85

登別尼克斯海洋館

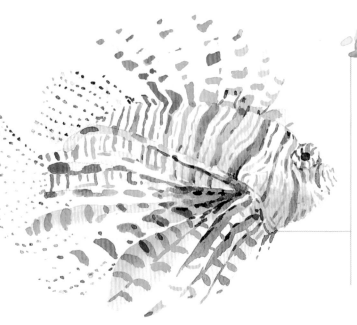

獅子魚身上的紋路和魚鰭的顏色都很豐富，線條也很複雜，依照明暗深淺的差異來下筆就不容易出錯。包含魚腹和魚鰭附近的暗處，用暗紅色來畫，魚身上的紋路是用鮮紅和鎘橙做出漸變，每條線條的濃淡都不會完全一樣，以水調和，慢慢畫出層次，紋路較深的地方還可用深紫色，增加對比，畫面會更生動、更有戲劇性。

小丑魚身上的顏色用黃色、鎘橙、紅色以及香檳紫調和而成，先畫完全部的顏色和明暗，再畫魚鰭上面的紋路，魚身上的黑色線條是用牛頓的佩尼灰繪製而成，珊瑚礁用深褐色，暗處再用焦茶加強對比。水的顏色是先將畫紙畫上清水，再用Mission的錳藍調和而成，部分留白讓水和顏料自由暈開，營造水中光線的明暗變化，也有一種夢幻的感覺。

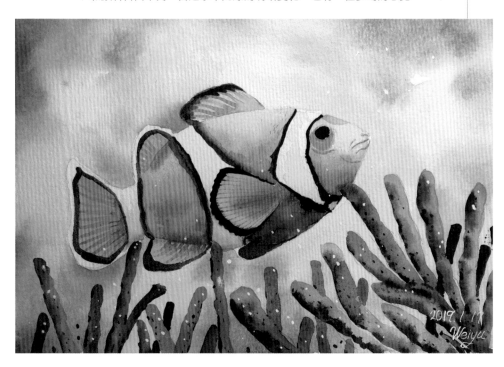

2019.1.17
Weiyu

昭和新山

與可愛棕熊互動

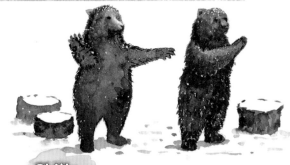

昭和新山於昭和元年形成，故稱昭和新山，是因旁邊的有珠山火山爆發所產生的一座活火山。昭和新山旁邊有座熊牧場，飼養許多棕熊，買票入場後，可以在櫃檯購買棕熊愛吃的蘋果和餅乾。棕熊只要看到人靠近柵欄邊，都會雙腳站立，擺出一副渴望食物的樣子，甚至還有棕熊會雙手合掌，像是在拜託的樣子，我也忍不住買了一袋，就是為了看牠們可愛的樣子。

Skills
繪畫技巧

　熊的身體用深褐色打底，再用焦茶染層次，接著用靛青調焦茶畫身上的毛髮，再用白色廣告顏料點綴身上的積雪，最後用焦茶加上靛青，水調多一點，淡淡地畫腳下的陰影。背景省略，突顯可愛的熊。

Skills
繪畫技巧

　地面的雪像是剛落下的，為了呈現新的雪，所以用鈷藍染雪的層次，山上的積雪則用留白處理，呈現雪的雪白。山頂冒煙處是先染完天空的顏色，用衛生紙按壓所留下的效果。畫樹枝時，注意粗細要有變化，最後用白色廣告顏料畫出樹枝上的積雪。

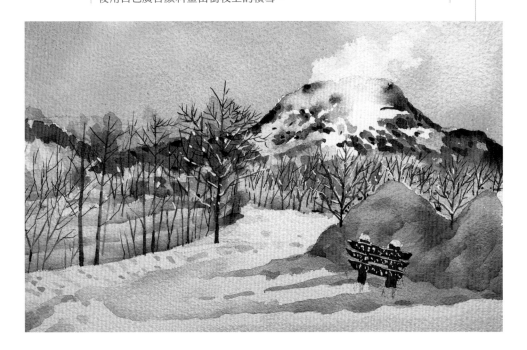

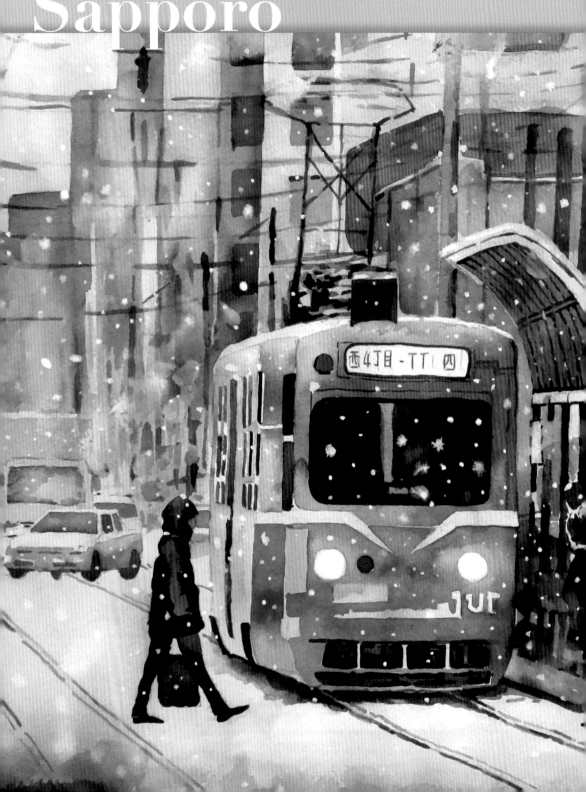

Sapporo

さっぽろ

札幌

最大雪祭冰雕展

2014. 04. 24
Weiyu

札幌是北海道最大的城市，是北海道的政經及交通中心，保留了許多開拓時期建造的西洋式建築，充滿著歐式風情。最特別的是北海道冬季的最大慶典——札幌雪祭，在冰天雪地裡欣賞各式雄偉雪像、精美冰雕，每年總是吸引許多人來朝聖。

（繪畫技巧見P.91）

89

札 幌 交 通

札幌車站

　　札幌車站在北海道的交通系統中扮演相當重要的角色，車站下方是兩條地鐵的轉乘站，車站旁即是客運轉運站，讓大量旅客可以迅速地轉乘到其他目的地。為了因應大量旅客的需求，周邊延伸設施包含飯店、商場和美食街。車站地下商場的美食街可以找到物美價廉的食物，非常推薦。

Skills
繪畫技巧

　　以純線條描繪人潮來去匆匆的景象，搭配現代化建築物為背景，傳達出城市擁擠忙碌、變化快速的氛圍，因有時也讓人感到迷惘，所以用黑白來呈現。

Skills
繪畫技巧

　　先用黑色筆勾勒出輪廓，由於線稿已經過於複雜，所以上色時不要用過多的顏色，大部分以淡彩處理。車站前的圓柱形建物是玻璃材質，每塊玻璃的反光都不會一樣，所以上色時要特別留意反光處的位置，有幾塊可以畫上同色調但是明暗不同的顏色，來區隔每塊玻璃反光的狀態，另外，玻璃上若有明顯的倒影，就需要用深一點的顏色畫出來。

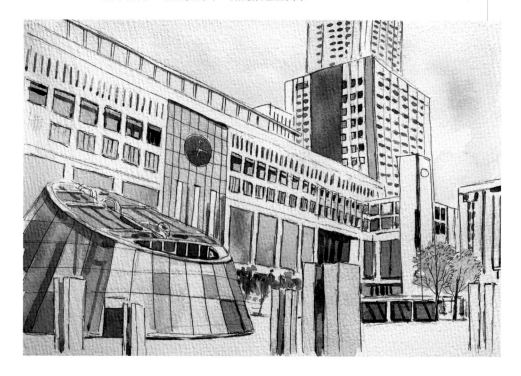

札幌電車

札幌是北海道唯二有路面電車的城市,札幌的地鐵以十字型建設,路面電車剛好用一個大圓的軌道,補足地鐵接駁上的空缺,因是雙軌雙向通行,所以不論從哪一個方向搭乘,都會回到原點。路面電車始於1918年,至今已有100年,比地下鐵更早,但隨著地鐵開通,路面電車搭乘人數日益減少,路線也持續縮短,政府為了搶救路面電車,引進新車廂、重新規畫路線,如今,路面電車已是札幌觀光不可或缺的交通工具之一,比地鐵更能貼近這座城市。

同時,它也成為札幌美麗街景的重要元素,常可以看到特殊塗裝的路面電車,例如可口可樂專屬列車、可愛的卡通圖案車身、古典造型的車廂,或是新潮的流線型車廂,穿梭在城市之中,成為最美麗的點綴。

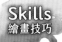

Skills
繪畫技巧

(畫作見P.88)

遇到越複雜的景象,越要懂得取捨,所以著重處理電車及周圍的人群,仔細畫出車站、車身,以及人物的動作姿態,顏色也有強烈的對比。其他部分顏色放淡,多調以灰色調來畫,並且局部留白表示積雪,遠景用暈染和筆觸營造大雪紛飛的朦朧霧感。飄落的雪花有些是趁畫面還沒乾,用暈染的方式點上,有些是等乾了再點,讓雪花有虛有實,整體更有意境。

Skills
繪畫技巧

為了突顯這輛造型可愛的電車,周圍的景色不用畫得太多。電車整輛都是紅色,但是向光面顏色較淺,所以用鎘橙,車身主體以鮮紅打底,再局部染一些鎘橙,暗處就加入深紫,把車子的明暗關係暈染出來,整輛車會更有立體感,也更活潑不單調。

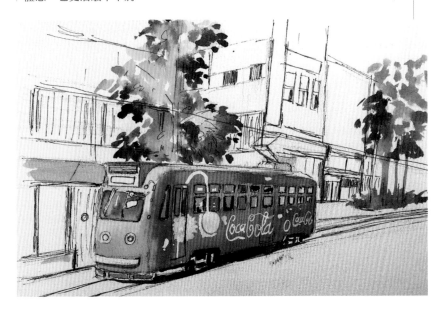

北海道大學

黃金紛飛的銀杏大道

北海道大學是國立綜合型大學，起源於1876年的札幌農學校，有廣大的草坪、綠蔭盎然的樹群，秋天的顏色最是繽紛，而知名的銀杏大道更是眾人引頸期盼一整年的重頭戲，短短一星期的金黃，金黃色的樹葉布滿整片天空，風吹動時，落葉好像天空下的黃金雨，來到地面鋪成一片金黃色大道。

另一個必訪的地點是學校裡的大學食堂，販售給學生的商店通常都是便宜又大碗，北海道大學的學生食堂雖然便宜，美味卻不打折，還可以重溫學生時期的美好回憶。

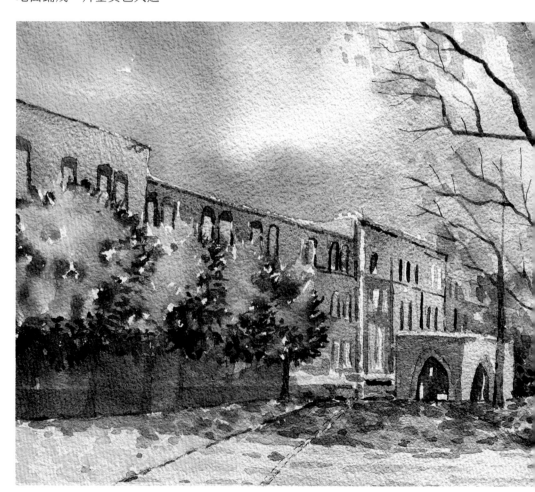

Skills
繪畫技巧

黃昏的光線照射在楓葉上，顏色非常濃烈，但同時也要強調光線的刺眼程度，所以日光的部分是留白處理，地面的日光直射區是用濃烈的鮮黃色，外圍再用鎘橙暈染開來，並加上少許的咖啡色，製造光線的明暗漸層。用色要飽滿除了顏料要夠濃，水分也不能太少，才能保持鮮豔的樣子。

Skills
繪畫技巧

這是北海道大學的教學大樓。前景的路面用了大量的留白，建築物前方地面上樹蔭的倒影，用了群青及少數的靛青，利用樹影突顯豔陽。建築物的主色是深褐色，但一開始先加水畫底色，等乾之後，再用較濃的深褐色及焦茶，畫建築物上的陰影，讓建物更有立體感。細節部分，建物上比較深的地方有加少許深紫。因為整張畫重點擺在建築物，所以樹葉用暈染的方式畫得模糊些，建築旁的樹顏色較深，用黃綠、橄欖綠、胡克綠，陰影處加入靛青。

Skills
繪畫技巧

為了表現強光，先把楓葉的部分留白，等畫完周圍大部分顏色之候，再開始染楓葉的顏色。楓葉用黃色和鎘橙，較深的地方用焦茶。水面因為陽光的照射，用色較淺，水上的荷花葉不是描繪的重點，所以淡化處理，楓葉的周圍是最深的部分，以突顯楓葉。

Skills
繪畫技巧

這張主要是表現群樹下的樹蔭，大部分用黃綠色打底，再用橄欖綠染層次、靛青染深色。樹葉的細節是用毛筆畫的，先把筆毛分岔，用乾筆點刷出樹葉的樣子。樹幹用深褐色打底，再用焦茶染上陰影層次，地面的樹影大部分是用鈷藍和群青處理層次。畫溪流要特別注意光影在水面上的變化，河流中段有被陽光照到，所以用鈷藍加水畫這裡的亮面，到了暗處、陰影處，以及水面上的樹幹倒影，就要帶點群青，河面與岸邊連接處是最暗的陰影，要記得畫，增加畫面的立體感。

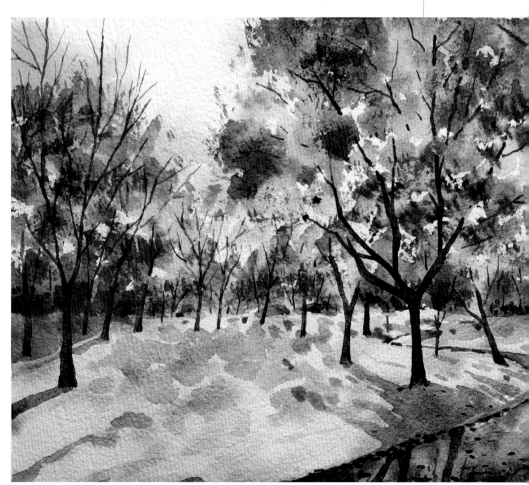

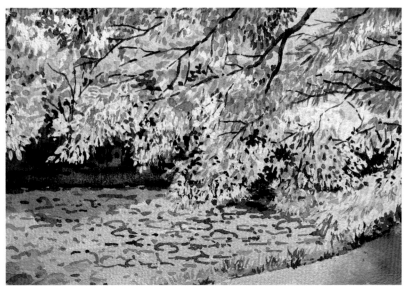

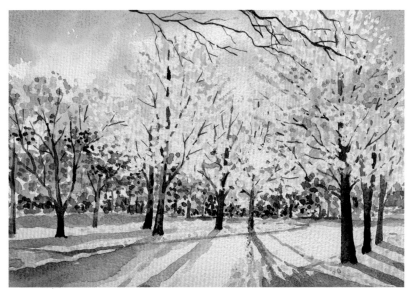

Skills.
繪畫技巧

　　因為陽光透過銀杏樹的葉子縫隙灑落下來，所以先用留白膠把部分縫隙遮住，樹葉的顏色先用黃色打底，再用鎘橙染明暗層次，等顏色乾之後再把留白膠去除。由於陽光強烈，地面採用大量的留白，地面上的陰影用群青帶點深紫色，水分不要太乾，保留一些水分，顏色才會顯得鮮豔。

北海道廳舊本廳舍

指標性的歷史建物

北海道舊道廳為以前北海道最高行政機關北海道廳的所在地，整棟為巴洛克紅磚式造型，建築樣式和台灣的總統府相似，但台灣的總統府外觀較為狹長。舊道廳收藏許多北海道開發至今的歷史文物，以及記錄開墾過程的畫作。

一棟歷史建築可以很好地訴説所在城市的故事、歷史的演變及發展，供年長者懷念，也讓年輕一輩了解歷史，舊道廳不僅是如此指標性的建築，美麗的外觀也很值得細細欣賞。

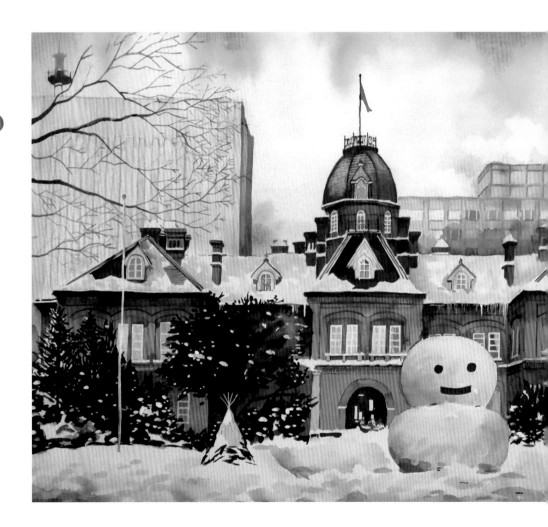

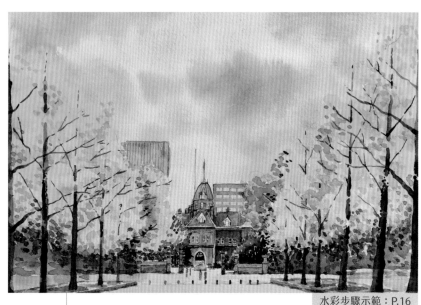

水彩步驟示範：P.16

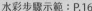

Skills
繪畫技巧

　　為了突顯銀杏的黃，部分留白，先用鮮黃染底色，再用鎘橙染出層次及明暗，接著用橄欖綠點畫細節，遠方的舊道廳雖然占比不大，但因為在畫面的中間位置，所以顏色的濃淡也很重要，用鎘橙及鮮紅畫出立體感。樹下方的陰影部分，我故意沒有畫得很深，只用灰色調，讓畫面保持清新的感覺。

Skills
繪畫技巧

　　紅磚巴洛克式建築的細節非常多，一定要先把整體的明暗處理好，接著再畫細節，才不會出錯，包括不同牆面的前後位置、哪些部分有被陽光照到，顏色會比較亮，以及靠近屋簷的陰影部分是最深的，雖然整棟都是磚紅色，但上色不要太老實，如果只上一樣的紅會太單調，依照明暗關係調整濃淡，就會很有立體感。建物前方的雪盡量留白，以突顯建築物，其他的雪用鈷藍和深褐色調出灰色調來畫。

2013.11.05
Meiru

札幌

97

北海道廳舊本廳舍

札幌市時計台

古老優雅的美式鐘樓

時計台是北海道開墾時期的重要象徵，是北海道少數保存至今的美式建築，由於位在札幌市中心，周圍高樓林立，所以顯得分外不起眼，如果只是乘坐一般的遊覽巴士經過，沒有導遊的介紹或指引，很容易把它當成一般的普通建物。想要好好欣賞這棟建築的美，最好是來到時計台前。館方貼心地設置了適合拍照的區域，讓每位遊客都能輕鬆取得好的角度。時計台周圍還有許多札幌的著名景點，步行的距離都不遠，可以安排在同一個時段一起遊賞。

特寫時計台的近景，先用黑色畫線稿，可以突顯門框、窗框、鐘塔等細節。因為陽光強烈，所以牆面大量留白，用簡單的筆觸增加木質牆面的顏色層次，屋簷的陰影用鈷藍，大門最暗，先用靛青，再染焦茶。天空部分先用清水打底，再用Mission的錳藍上色，特意留下一些空白，營造白雲的效果。

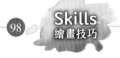

為了突顯這棟建築物，所以只單畫建築，以及庭院裡的樹木，首先畫線稿，再上色。建築牆面是灰白色，顏色調得很輕淡，樹葉已經掉光了，剩下樹枝，樹枝的轉折處要畫出有力道的筆觸，不然會看起來沒力量。

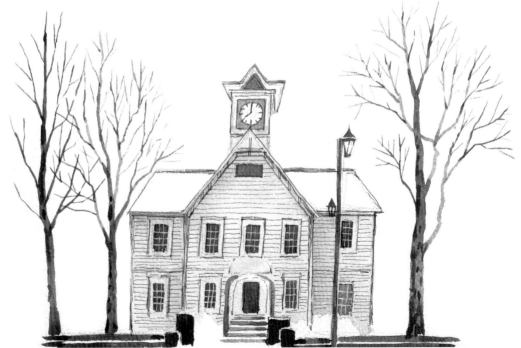

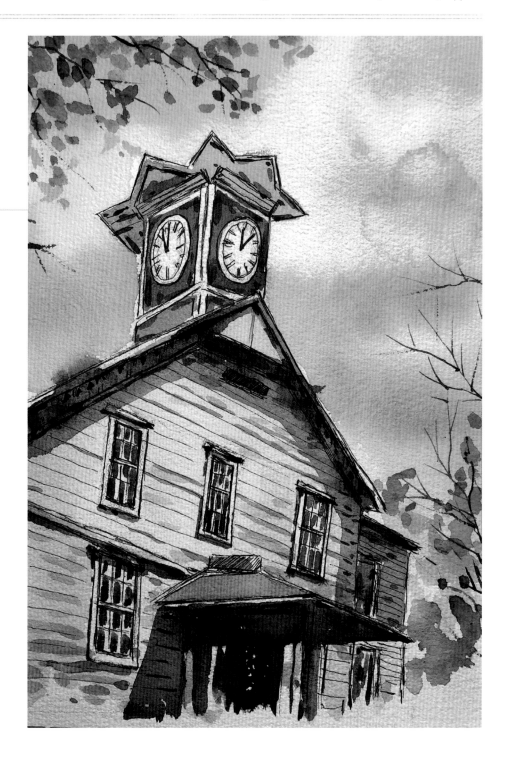

JR T38 展望室

一覽 360 度札幌全景

T38展望室位在札幌車站JR Tower的38樓，是可以近距離觀賞札幌街景的好地方，不僅能遠眺藻岩山，還可觀賞南來北往穿梭的列車，特別在夜晚，列車發著光，好像童話故事裡會出現的場景。從高空俯瞰城市，彷彿來到小人國，所有的建築像是一塊塊堆疊的積木，路上的車輛就像火柴盒、小汽車，行人則如同螞蟻般忙碌穿梭著。

值得一提的是，造訪時，展望室播放的音樂非常美妙，是由音樂家野川和夫先生所製作的，以古代希臘畢達哥斯拉所提倡的「惑星音階」為基準，製作出優美又放鬆身心的音樂。

Skills
繪畫技巧

城市夜景不容易畫，因為細節非常地多，需要很大的耐心，特別是夜晚的黑與城市燈光的亮，有非常強烈的對比，整體前後景都要小心仔細地繪製。建築中燈光的亮點是用留白處理，依序慢慢地把建築和街道勾勒出來，遠景的筆畫漸少，讓視覺效果變得模糊，同時顏色也降低對比，讓前後景分出落差。

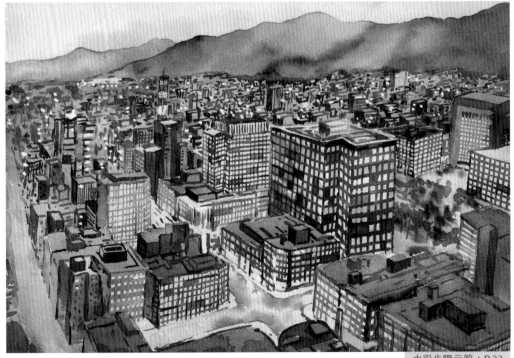

✉ 2 Chome-5-番地 Kita 5 Jonishi, Chuo Ward, Sapporo

水彩步驟示範：P.33

湯咖哩

到發源地朝聖

札幌是湯咖哩的發源地，作為札幌的必吃美食，湯咖哩帶來的味覺感受有非常多的層次，不像一般的咖哩濃稠，比較像是醬湯汁，味道濃郁香醇。我喜歡的湯咖哩是在地鐵北18條站附近的 Curry Ya ASAP，是一位住在札幌的台灣友人推薦的，只提供日文菜單。

湯咖哩有很多不同種口味，我點的牛肉湯咖哩，從廚房端出來的時候，即使坐得遠遠的也能聞到它的香氣，肉質鮮嫩、湯汁濃郁，入口的瞬間立刻感覺身心都被療癒了。

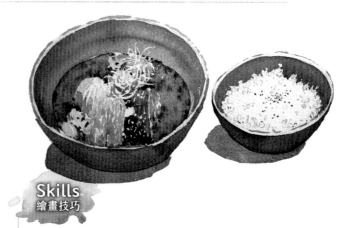

Skills 繪畫技巧

湯底是用深褐色打底，再用焦茶染層次，上面的蘿蔔絲用留白來表現，利用周圍的顏色畫出蘿蔔絲的線條，南瓜和蔬菜也有些許留白的線條，營造食物鮮嫩的效果。湯碗用深褐色上色，只染一層，保持湯碗的光亮感。白飯用留白的方式處理，飯粒之間的線條，為了搭配一旁湯碗的顏色，所以用調得很淡的深褐色來畫。

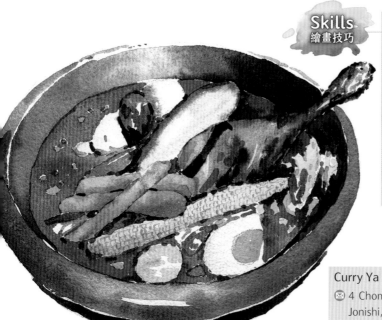

Skills 繪畫技巧

食物的顏色不能太髒，盡量用原始顏色來畫，不混和太多顏色，效果會比較好。湯底是用咖啡色，青椒用橄欖綠染群青，雞腿先用咖啡色打底，再用焦茶染層次。局部留白是因為留白可以製造食物鮮嫩的視覺效果，湯碗也只染上一層顏色，保持湯碗光亮的樣子。

Curry Ya ASAP
✉ 4 Chome-2-40 BLOOM1F, Kita 18 Jonishi, Kita Ward, Sapporo
🕐 11:30～15:00，17:00～21:00

拉麵共和國

人氣拉麵店全部到齊

到日本旅行，拉麵是不可或缺的美食之一，不論醬油、豚骨、味噌，都有不同的擁護者，我自己也是，若沒有吃上一碗熱騰騰的拉麵，就好像沒有來到日本一樣，而我也像中毒一般，尤其偏好湯頭濃郁的拉麵。

拉麵共和國在札幌車站旁的ESTA百貨10樓，北海道著名的拉麵全聚集在此，連距離遙遠的旭川梅光軒也被找來駐

點，對於懶人型的旅客真是一大福音，能在同一個地方享受到不同的拉麵風味，省去舟車勞頓的麻煩。拉麵共和國布置了古色古香的街景，營造出像是在街上挑選拉麵店的樂趣，每一家店面的特色都不同，所以即使我造訪札幌已經很多次，每次都還是會來拉麵共和國，品嘗之前沒有吃過的店家。

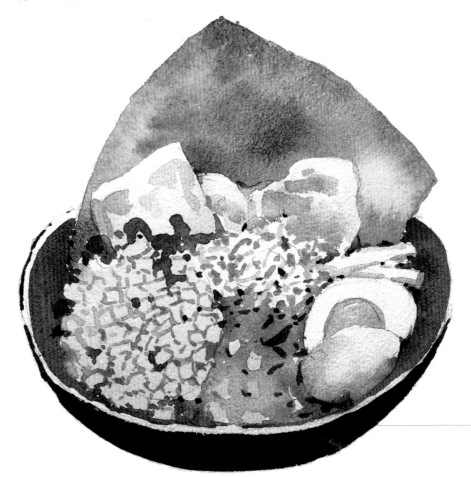

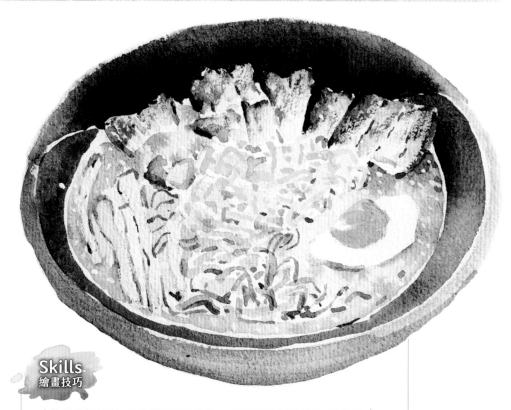

Skills
繪畫技巧

　　食物要畫得好吃，顏色就要用得鮮豔，而且不可太濁太髒，盡量用很清爽單純的顏色來畫。湯底有一圈留白，在食物間隙中也留白，才有液體的感覺。中間的蔥花先用黃綠色打底，再用少許橄欖綠加上層次。為了維持湯碗的亮面光澤，除了上色時含水量要高之外，盡量要一筆完成，省去來回塗抹的筆觸，才能突顯湯碗的質地，靠近湯碗內側部分用的是磚紅色，另一側較深的面是用焦茶混靛青畫成。

Skills
繪畫技巧

　　食物的原則就是用色盡量單純。玉米粒的部分先用黃色染底，再用鎘橙畫線條，做出粒粒分明的效果。大片海苔是用橄欖綠，局部染少許的靛青，因為海苔片很大一片，而且會有皺摺，所以濃淡的變化要多一些，不然畫面看起來很單調。

大 通 公 園

大勢！雪與冰的狂歡祭

大通公園為札幌市中心的一座狹長型的公園，總長度為1.5公里，最初是用於城市防火線，如今則是札幌市民重要的休閒場所，許多節日的慶典都會在這裡舉行。大雪紛飛的冬天是大通公園的重頭戲，因為札幌雪祭就是在大通公園舉辦，雪祭為期一週，期間將展示許多巨型冰雕作品，有來自日本各地的特色建築、卡通人物、動物等等，有時也會結合世界知名的建築，例如台中舊火車站就曾出現在札幌雪祭中。

祭典結束後，馬上就會用推土機把所有的雕塑剷平，喧囂瞬間化為平靜。不過每年的雪量越來越難預估，以前光是用市區的積雪就可以供應雪祭需要的雪量，近年由於全球暖化，需要從偏遠山區將雪運來，活動才能順利舉行，讓人不得不重視環保的重要性。

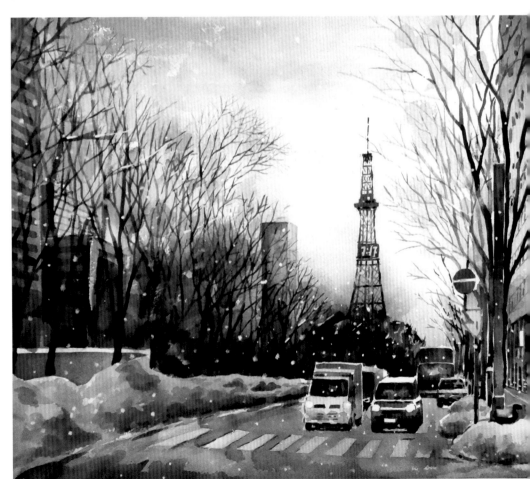

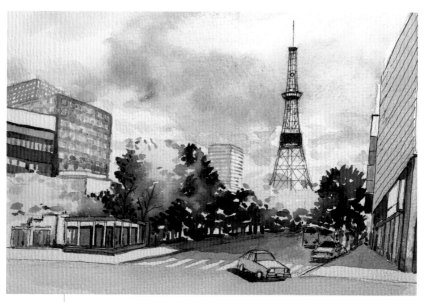

Skills
繪畫技巧

　　這張省略了很多建築的線條，想要表現市區乾淨簡潔的樣子，中間公園的樹群，先用黃綠色，再用橄欖綠，然後群青到靛青，畫出樹群的層次，樹頂的顏色較淡，是因陽光的緣故。另外，因為地面的線條已經很複雜了，背景就要淡化處理，所以天空只用淡淡的天空藍暈染。

2014.5.2

Weye

Skills
繪畫技巧

　　城市街景通常線條會很複雜，這時不需要全部都畫出來，只畫出重點就好，樹枝的部分也不用都畫得很仔細，有些可以模糊化，簡單暈染，畫面反而會更有層次。車輛的燈光用留白膠處理，再加上昏黃的光暈，讓畫面有亮點。

札幌電視塔

夜晚點燈時刻最精采

札幌電視塔位於大通公園,塔高147.2公尺,是鳥瞰札幌市區風景的絕佳選擇,雖然總高度不是最高,但因位置直接面對大通公園,雪祭時若想要從高空欣賞美麗夜景,札幌電視塔就是最好的選擇,夜晚的電視塔會點起七彩燈光,塔上的時鐘跟溫度顯示,可以讓旅人隨時掌握時間和天氣狀況,就像一個城市指引,指引著方位也提醒著旅人。

Skills
繪畫技巧

為了呈現燈火通明的樣子,明暗對比就會加強。地面的光線大部分留白,天空的部分,因為有地面光線的光暈漸層到夜晚的深黑,所以從光源外圍先用鎘橙往上暈染,接著用群青、靛青,最深的部分染一些焦茶或深紫。電視塔的體積較小,但是色彩鮮明,所以用廣告顏料來畫,最左邊的銀杏樹只是配角,用暈染簡單帶過。

Skills
繪畫技巧

清晨時街道上的車輛都還亮著燈,因為是冬天,整體用色為灰色偏冷色調,所以車燈的黃光就是畫面的亮點,雪地先留白,再用鈷藍和灰色調慢慢疊加厚度,同時車燈的顏色也會照映在雪地上。路樹的筆觸要展現出力道,讓畫面的戲劇張力更強,樹上的積雪是用白色廣告顏料畫的,也能加重樹枝的線條感。

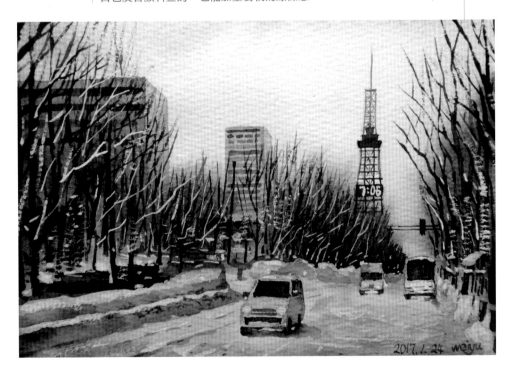

2017. 1. 24 weiyu

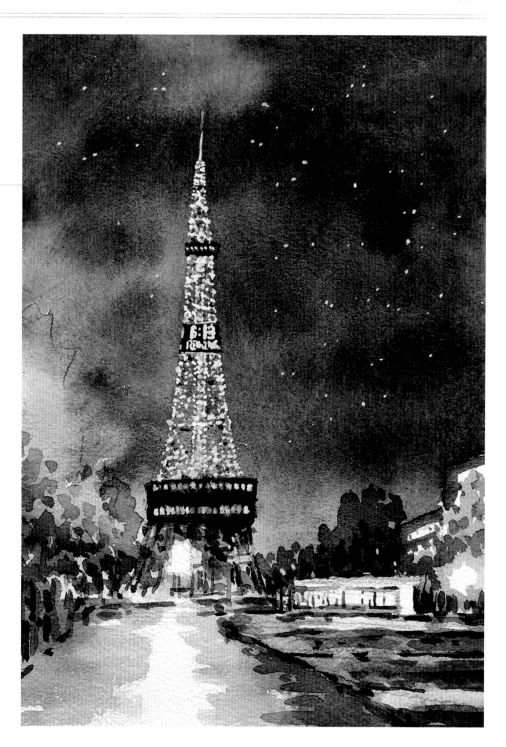

藻岩山

體驗兩段式登山

藻岩山位於札幌市區的南方,曾是北海道原住民阿伊努族的聖山,一般旅行團通常不會安排來此,但我很推薦這個景點。纜車的搭乘處可以乘坐路面電車前往,接著轉乘免費的接駁巴士,或是步行約十幾分鐘即達。

上山分成兩個階段,第一階段是搭乘一般纜車到半山腰,到達半山腰後,要再轉搭森林軌道車,森林軌道車沿著山陵線建設,在樹群包圍下緩緩上升,是很有趣的搭乘經驗。目前這個運輸系統在世界上仍是獨一無二的。到了山頂展望台,360度的遼闊視野令人震撼,能將札幌廣大的繁華市區盡收眼底。展望台中央還有座幸福之鐘,鐘用6條鋼條組成,形狀像一個直立的鑽石,在鑽石頂端吊著一座鐘。展望台下方有餐廳和咖啡廳。

Skills 繪畫技巧

燈光處先用留白膠遮蓋起來。雖是黑夜,天空卻不能畫全黑,用群青和靛青,以渲染的方式染出天空,地板用鈷藍打底,與天空的色彩呼應。人物也是同理,雖然只是剪影,但不能畫黑色,要用靛青,並呈現出一些濃淡的變化。

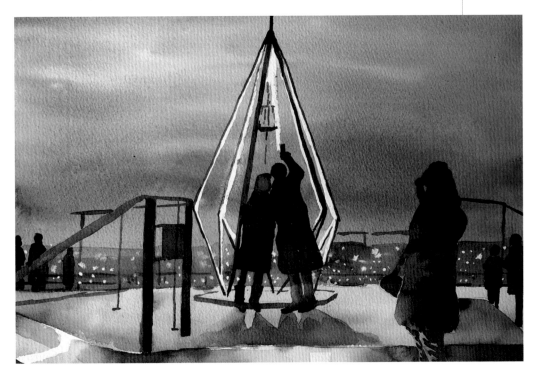

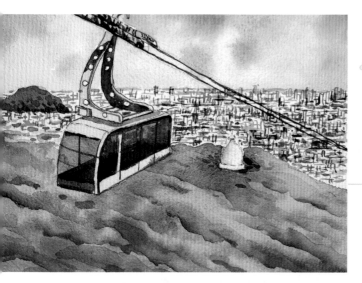

因為是白天、大晴天，纜車下方的山坡先用黃綠色打底，營造陽光的光亮感，再用橄欖綠染層次，最後用群青畫深色。市區的建築因為距離遙遠，所以只用線條呈現，但注意線條不要太整齊，否則就不自然了，建築之間某些筆觸可稍微加重，營造層次感。

札幌

109

藻岩山

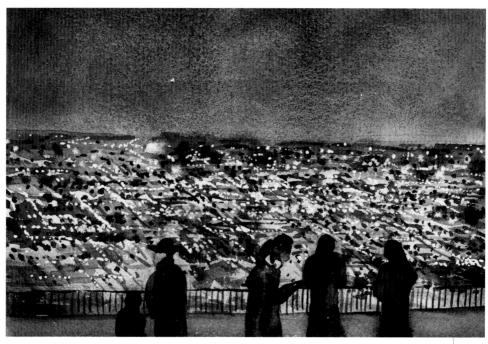

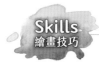

城市建築距離比較遠，所以用線條表現，但為了呈現夜景的光亮，先用黃色打底，再染些鎘橙，陰影處用深色的靛青和焦茶畫線，最後再用白色廣告顏料點出白點，表示城市裡的燈光。夜空的暈染接近地面處是群青，慢慢往上方加入靛青和焦茶。

中島公園

市區裡的一片綠洲

如果你把中島公園當成一座普通的公園，那就太過可惜了，整座公園在春天時布滿了櫻花，呈現一整片粉紅，到了秋天，又被銀杏和楓葉妝點成一片橘黃，冬天則是極盡的雪白世界，私心推薦在秋天時來訪，從公園大門進入，整排的銀杏大道映入眼前，連天空都是金黃色的，接近公園的湖邊，各種顏色的楓葉倒映在湖面上，變成色彩豔麗的圖畫，讓人流連忘返。公園的古蹟豐平館，是1881年明治天皇時期建造的賓館，用日本傳統的木工技術所建造的西式建築，在1958年遷至中島公園現址。札幌市立音樂廳也位在中島公園內。

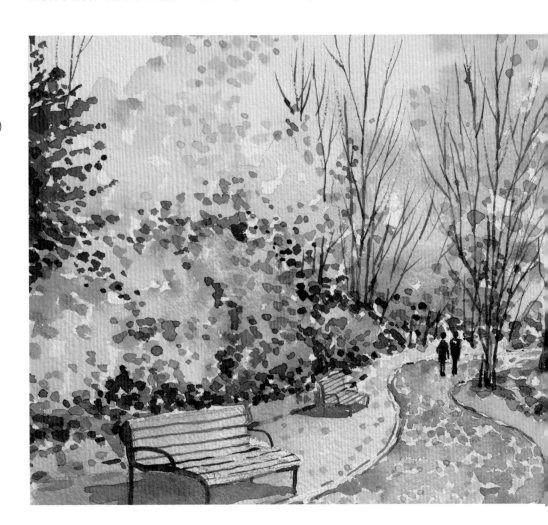

Skills
繪畫技巧

　　這是一棟白色古蹟建築，周圍都是公園綠地，著重在建築物身上，所以對比和細節畫得比較多，白色牆面用大量留白的方式呈現，保持牆面乾淨。水面上先畫出具體的倒影，等乾後，再用淡藍色畫整個水面的顏色，才能做水中倒影的視覺效果。

Skills
繪畫技巧

　　中島公園的楓葉顏色很豐富，先用黃色、橘色、紅色，畫上大面積的色塊鋪底，再用筆觸點畫出層次。整體用色偏淡，呈現明亮清新的風格。為突顯楓葉的顏色，路面和椅子用色都偏單調，楓葉旁也穿插一些綠樹作為點綴，綠樹先用黃綠色打底，疊加橄欖綠、胡克綠，深色用靛青或焦茶。

白色戀人觀光工廠

甜蜜又奇幻的夢境

巧克力常常代表甜美的愛情，很多情侶喜歡用巧克力傳達情意，所以常給人浪漫的感覺，白色戀人觀光工廠是北海道知名的廠商，創始人抓住這項特點，用巧克力發展出多樣化的夢幻產品，在包裝上也下了不少功夫，甚至會讓人不在乎內容物是什麼，純粹想收藏它華麗的包裝，把白色戀人的巧克力當成旅行的伴手禮，送給親友分享，也是很大方又體面的選擇。

偌大的園區裡是北歐風情的造景，有各種浪漫的擺設及可愛的裝飾，種滿各式鮮豔的花朵，花園區內還有一輛英國的紅色雙層巴士，在園區品嘗甜食的遊客，可以到巴士內休憩。

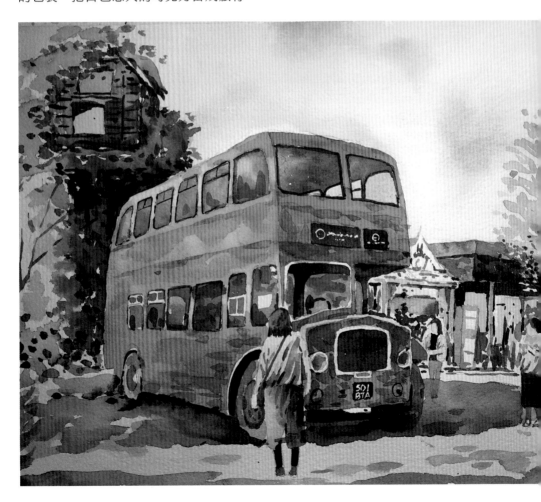

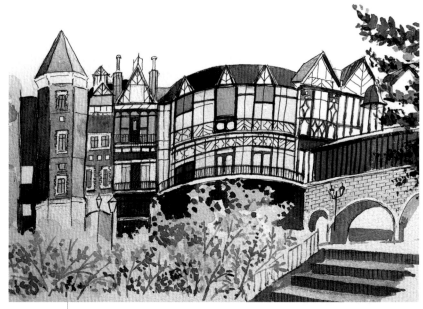

Skills 繪畫技巧

歐式建築的線條比較多，所以先用黑色線稿畫出所有的輪廓線和細節，最後再染上顏色。這張作品的焦點就在建築本身，所以不用過多描繪一旁的樹，簡略帶些顏色即可。

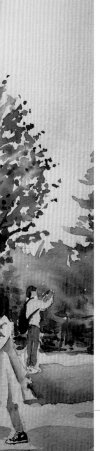

Skills 繪畫技巧

英國雙層巴士的紅色外觀是注目焦點，雖然整輛車都是紅色，但因為有陽光照射，不能全部畫同一個紅色，較亮的側面先用鎘橙打底，再用紅色染層次，更深的地方用深紫色，車頭這面染上比較深的橘紅色，突顯車子的立體感，陰影是用焦茶混鈷藍，更深的部分就加些靛青。地面的亮處保持光亮，突顯陽光強烈的存在感。

定 山 溪

露天雪景中泡湯

定山溪距離札幌大約一個多小時車程，不僅是泡湯景點，也是著名的賞楓聖地，這裡有許多大型溫泉飯店，通常都有室內和室外泡湯池，我人生第一次享受戶外雪地泡湯就是在定山溪。盥洗之後，可先在室內溫泉池暖暖身子，準備好再挑戰戶外雪地溫泉，最困難的

就是把戶外門打開，走到池內的過程，寒風立刻像利刃一樣劃過皮膚，全身幾乎僵硬著直到踏入溫泉池，堪稱極限挑戰。周圍地面全部都被白雪覆蓋，抬頭還可看見像棉絮般的雪花，從黑暗的天空中飄落，這真的是來北海道一定要體驗的享受！定山溪那布滿山谷的楓樹也

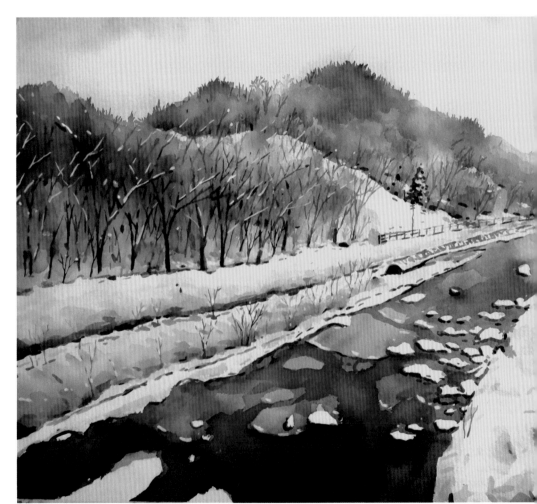

是遠近馳名，在秋季時熱情展演，紅黃橘綠，滿坑滿谷，山谷中有一座紅色的二見吊橋，站在橋上欣賞穿越山谷的溪流，必定讓你永生難忘。

Skills 繪畫技巧

整片雪景中間有一條溪流經過，更能顯出溪流藍得清澈。周圍的白雪大部分留白，陰影用鈷藍，較深的地方加一點深褐色。遠方的樹林用灰色調，前面的樹林要畫比較多的細節，暈染出濃淡後，畫出樹幹與樹枝。溪流大部分是鈷藍，用群青染深淺，較深的地方染靛青，記得河岸邊要加深陰影，讓河水有厚度。

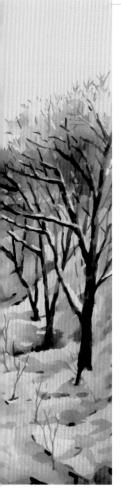

Skills 繪畫技巧

森林層層堆疊，分出區塊後，用不同的綠畫出明暗的變化，才會有景深的效果。遠方的光線較強，樹林的亮面較廣，加強視覺的動線，近景的樹細節較多，加上樹枝能加強畫面的張力。水面配合樹葉的倒影，所以用墨綠色，淺色的地方用橄欖綠混鈷藍(灰色調)，水面有一些部分留白，呈現出反光和清透感。

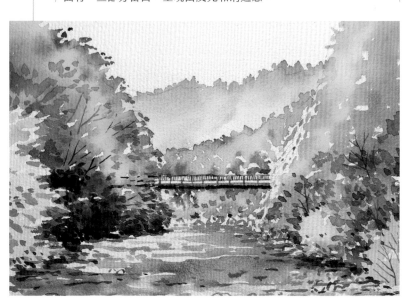

札幌

115

定山溪

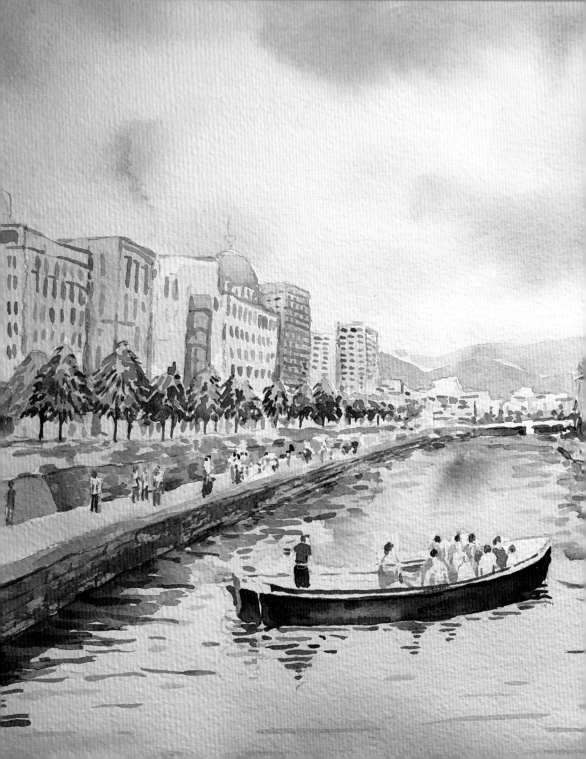

Otaru

おたる

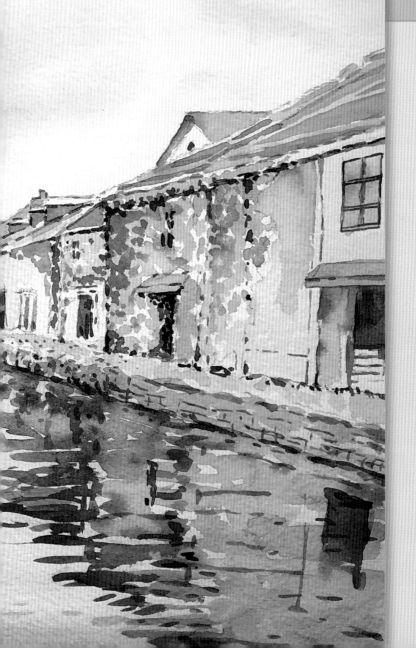

小樽

浪漫港灣歷史風情物語

小樽是個充滿懷舊氛圍、風景優美的城鎮，走在復古的街道上，兩旁是充滿藝術氣息的店家，每個轉角都讓人驚喜，讓我深深著迷。

造訪小樽已非常多次，欣賞過各種天氣的小樽，我認為任何天氣狀況都無損小樽的美，印象最深是有次站在小樽音樂盒堂前，突然下起大雪，廣場上的人全都興奮起來，片片散落的雪花，讓人禁不住想隨之旋轉，手舞足蹈呢！

117

小樽交通

小樽車站

小樽車站是小樽的交通樞紐，搭火車到札幌車程不到一個小時，也有快速列車通往新千歲機場，車站廣場旁就是公車轉運站，可轉乘至各大景點。出了小樽車站的大門，直行就能到達小樽運河，最遠方是小樽港。

小樽車站是北海道鐵路開拓史非常重要的一個車站，現在的車站是第三代，是1934年以東京上野車站同樣的形式建造而成的，目前已是國家文化財產。車站內保存了許多當年的遺跡，有最早的鐵道手宮線、月台上的煤氣燈座，甚至車站的挑高玻璃窗上還留有整面的舊式煤氣燈，雖然已經改成電器燈座，但仍然充滿古典氣息。

畫雨景時，整體的暈染感要更加強烈，才會有下雨的感覺。天空烏雲密布，使用大量的灰色調暈染，車輛的燈光跟車站內的燈光是突顯對比的要點，主要的光點都用留白呈現，加強光線強烈的效果，地面著重在積水和水面反光的強烈對比，並用筆觸畫出車潮的流動感。

118

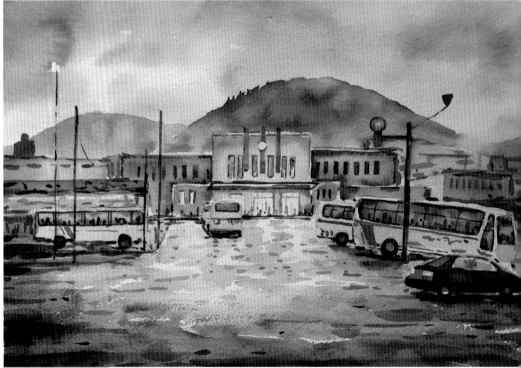

水彩步驟示範：P.28

小樽銀行街

華麗的巴洛克式建築

小樽是北海道歷史很悠久的城市，也曾經是北海道非常重要的港口，很早就開放貿易，札幌的主要貨物都是從小樽出口，但是隨著其他港口的開發，小樽慢慢失去重要的地位，直到發展觀光才重新恢復往日繁榮的景象。市區裡還保留許多當年商業興盛時的遺跡以及歷史建築，尤以銀行街最為著名。銀行街素有北方的華爾街之稱，其中金融資料館的前身是日本銀行的小樽支行，出自建築名家辰野金吾和長野宇平治，設計上加入許多巴洛克建築元素，目前仍維持當年華麗的裝潢，從挑高的大廳、做工細膩的窗框等，可以想見當時是多麼的興盛。

Skills 繪畫技巧

特地以速寫來呈現建築線條的美感，畫建築要注意的是透視與立體感，從不同角度觀看，就會有不同的透視，這兩張都是兩點透視。因為是年代久遠的建築，所以大部分選用比較古典的顏色畫成。

小樽運河

忘情於懷舊的年代

小樽運河是一個時代的產物，因商業發達而產生，也因商業沒落而失去功用，若不是為了發展觀光，或許早已被填平，老舊的倉庫和運河訴說著歷史的興衰，也因此重新獲得世人的注目。我對小樽運河有嚴重的迷戀，或許是因它散發著特有的懷舊情懷，包括倉庫和失去實際功能的運河，強烈的故事氛圍總是讓我著迷，唯一可惜的是這裡似乎沒有所謂的淡旺季，不論在任何季節、任何天氣，都充滿著觀光的人潮。

雪祭時，這裡會舉辦夜間點燈節，在積雪的河岸步道點上小燈，原有的燈柱上會掛上燈串，倉庫也會打上投射燈，充滿了浪漫氣息。

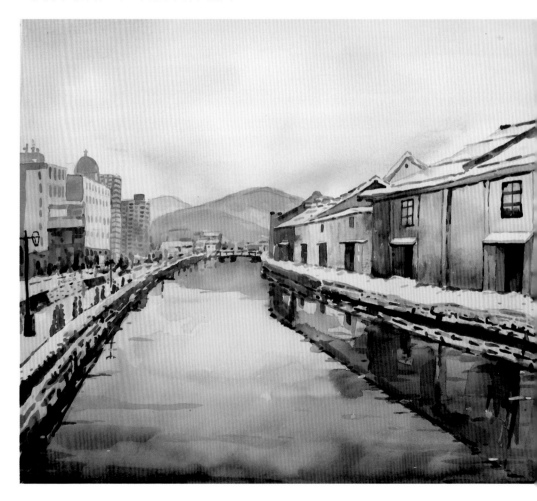

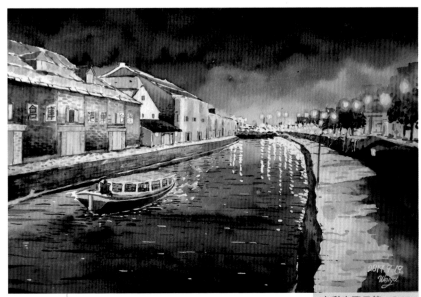

水彩步驟示範：P.12

Skills
繪畫技巧

為了營造夜晚的光亮感，著重在明暗的對比，燈光用留白的方式突顯亮度，水面上光線的反射也是以留白呈現。夜空從鈷藍、群青，再到靛青，畫出漸漸深沉的層次。運河旁道路的積雪會反照出路燈的昏黃色，所以用鎘橙畫出光暈的層次。最後用焦茶點出畫面最黑的部分，讓亮與暗有強烈的對比。

Skills
繪畫技巧

用大量的留白呈現雪景的潔白，右排的倉庫越往後越模糊，營造出景深感。主題是運河，所以對比和顏色都要更加細緻。河面在暈染時，可帶一些天空的顏色，讓整體色調更有一致性。

小樽音樂盒堂

美妙的玻璃音樂盒

小樽音樂盒堂位在堺町通老街起始點的交叉口上，是小樽的地標。建築外觀以文藝復興風格為主，門口的蒸汽鐘除了整點報時，每隔15分鐘也會噴出蒸氣，附近有許多咖啡廳，你可以選在2樓的角落，點杯濃醇咖啡，慢慢地欣賞周圍來往行人。

小樽音樂盒堂興建於明治45年，是木骨磚造的兩層樓建築，這棟建築原本是米穀商店，後來改建成販售玻璃音樂盒的博物館，商品琳瑯滿目，大部分是玻璃的工藝品，空間裡充滿著音樂盒美妙的音樂，每一個音樂盒的造型都讓人愛不釋手。

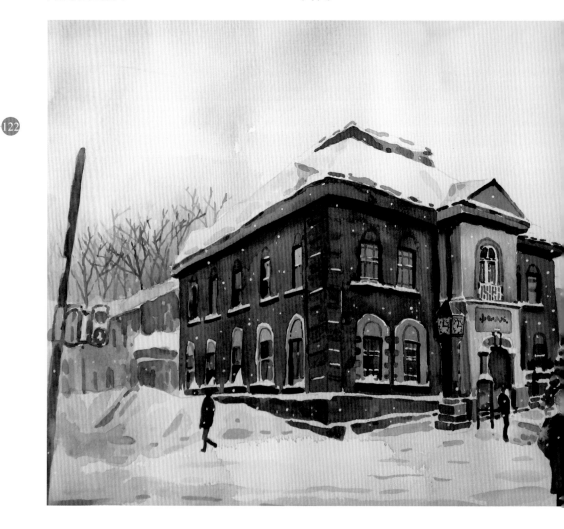

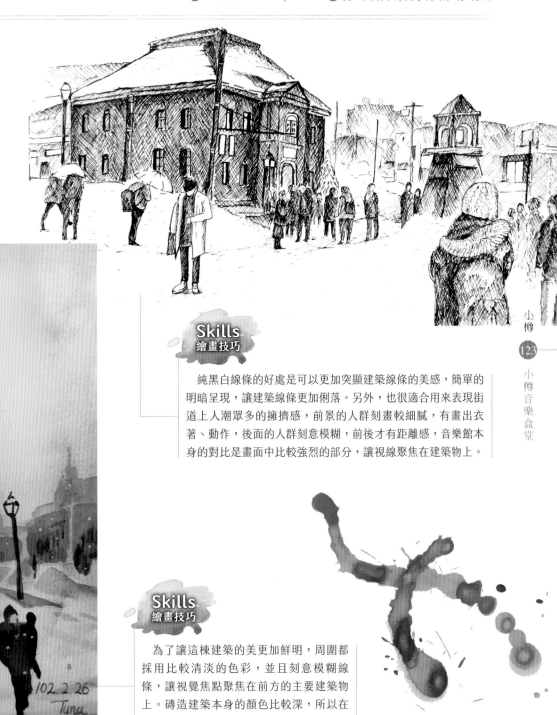

小樽

123

小樽音樂盒堂

Skills
繪畫技巧

　　純黑白線條的好處是可以更加突顯建築線條的美感，簡單的明暗呈現，讓建築線條更加俐落。另外，也很適合用來表現街道上人潮眾多的擁擠感，前景的人群刻畫較細膩，有畫出衣著、動作，後面的人群刻意模糊，前後才有距離感，音樂館本身的對比是畫面中比較強烈的部分，讓視線聚焦在建築物上。

Skills
繪畫技巧

　　為了讓這棟建築的美更加鮮明，周圍都採用比較清淡的色彩，並且刻意模糊線條，讓視覺焦點聚焦在前方的主要建築物上。磚造建築本身的顏色比較深，所以在向光面刻意加亮顏色，讓立體感更充足。

堺町通商店街

堺町通是小樽最熱鬧的街道，總是人滿為患，除了日式傳統建築，也參雜了許多洋式建築物，散步在鋪著石磚路面的街上，有種穿越時空的感覺。街上滿滿都是藝品店和海產店，還有許多北海道好吃的在地伴手禮。由於小樽靠海，也有港口，所以海鮮新鮮又便宜，種類繁多，還真是讓人有選擇障礙，可以品嘗到龍蝦大餐、各式生魚片料理，還有滿滿的鮭魚卵蓋飯，肉質鮮甜可口。

除了海鮮，小樽也有各式各樣的甜食伴手禮，推薦六花亭、LeTAO、北菓

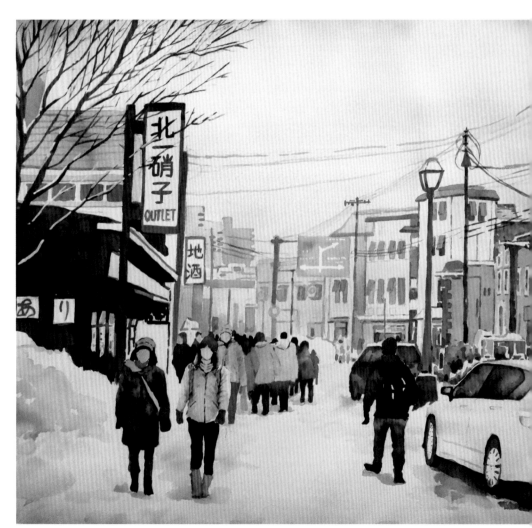

樓，都是小樽必買的甜食，另外，在小樽運河旁還有一間專賣霜淇淋的冰店，它的特色是有6色霜淇淋，6種口味一次滿足，即使冬天也是大排長龍。伴手禮店內多半都有試吃的服務，讓旅客盡情地挑選。

Skills
繪畫技巧

畫面中人潮眾多，前景安排動作、顏色鮮明的人物，描繪出細節，以此聚焦，後面的人群則放淡，以塊狀來處理，讓視覺感受變得模糊，營造出景深。兩旁的建築物也是同理，前景的顏色鮮豔，且對比強烈，後面的建物顏色就畫得很淡，若有過多的線條也可以省略一些，保持畫面的乾淨。

Skills
繪畫技巧

夜景的燈光是整體氣氛的關鍵，畫面中的車燈、亮面的光源，以及路燈，都要先用留白膠遮住，先畫周圍昏黃的光線，等全部顏色畫完後，再把留白膠去除，讓整張作品的對比拉高，營造強烈的對比。

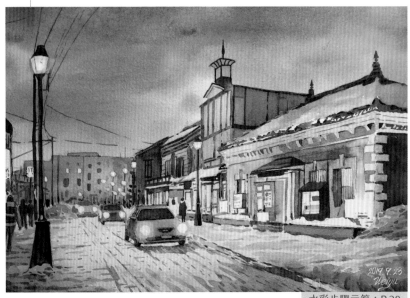

2019.9.23
Weiyu

水彩步驟示範：P.20

小樽

125

堺町通商店街

甜點要畫得好吃，顏色必須保持鮮豔，不能染太多層顏色，否則容易看起來很髒。這是在老街店裡吃的巧克力聖代和熱咖啡，為了突顯主題，我沒有畫任何背景，白色杯子上的光影用鈷藍，這樣能讓白色紙杯看起來比較乾淨，而桌面上的陰影用灰色調處理。

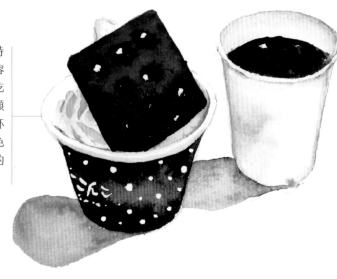

以速寫的方式呈現，速寫著重在線條感，利用線條營造出街道繁忙的熱鬧景象，然後再上色，這時顏色反而變成一種輔助，透過顏色加強地面的積水和陰影，雨景的氛圍就能自然流露出來，同時筆觸也能帶動畫面的流動感，透過陰影的筆觸，產生人潮移動的視覺效果。

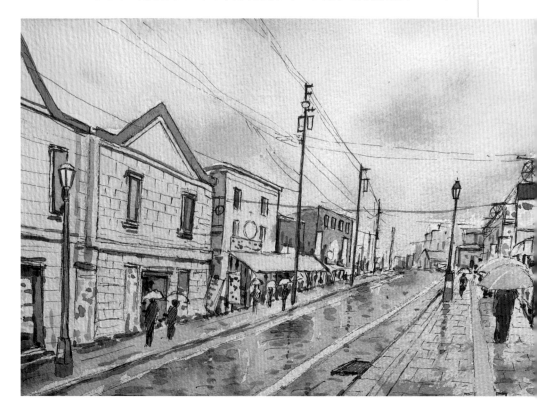

天狗山

飽覽小樽港美景

　　天狗山是小樽的制高點，想要一窺小樽的全貌就要來天狗山。天狗是日本傳說的山神，有著長長的鼻子，而天狗山的山頂就好像天狗的形狀，所以被稱為天狗山。從小樽車站轉乘公車，可直接到達纜車搭乘處，這是最快的登頂方式，也可以步行登山，別有一番情調。

　　若待到晚上，還能欣賞有北海道三大夜景之稱的小樽夜景，將小樽港盡收眼底。若先在搭乘纜車處享用豐盛的烤鰤魚午餐，可選坐靠窗的位置，先從半山腰欣賞風景。山頂設有瞭望台，分為室內和戶外觀景台，不過戶外冷冽的低溫可是會讓人承受不住，再加上風大，不容易久待。建議下午登頂，看著山下萬家燈火漸漸亮起，直待到晚上再離開，這樣就能觀賞到兩種不同的景致。

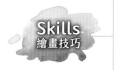

Skills
繪畫技巧

　　雖然地面上都是建築物，但因皚皚白雪堆積，仍以留白處理，只用簡單的線條交代建築物交錯堆疊的樣子。遠方的海景是用Mission的錳藍，紅色的纜車車廂和山坡的綠色呈鮮明對比，讓畫面看起來更生動活潑。纜車纜線的延伸，也可以營造整個畫面的景深，讓畫面更有空間感。

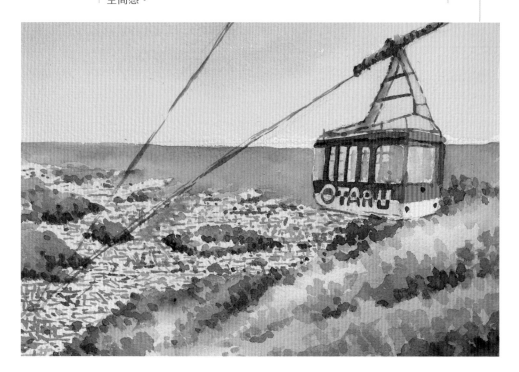

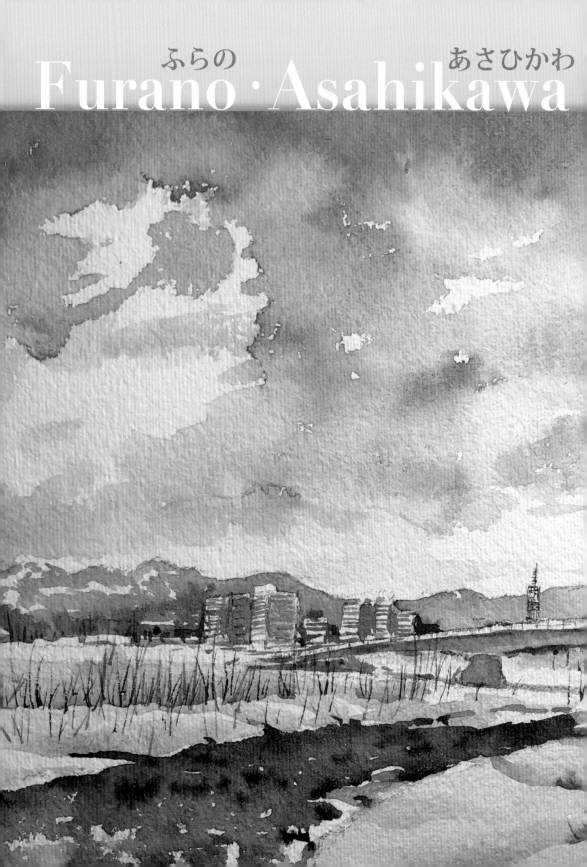

ふらの
Furano・Asahikawa

あさひかわ

富良野、旭川

從都市轉往靜謐山林

旭川是北海道的第二大城市，也是北海道重要的交通樞紐，搭乘JR前往道北道東，以及富良野、美瑛等地，主要都在旭川轉乘。

相較於札幌和函館，旭川在旅遊上的能見度較低，記憶點也沒有這麼深刻，但實際走訪後發現，實在是一個值得造訪的城市，而且住宿選擇不少，價格也相對便宜。

此外，從旭川機場前往富良野、美瑛等景點，都比從札幌出發更快抵達哦！

（繪畫技巧見P.131）

旭川交通

旭川機場

旭川機場位於北海道的中部，原本只是座飛國內線的小型機場，但由於鄰近的東川町大量招收學習日本語的外國留學生，加上鄰近有美瑛、富良野、旭川等重要的觀光景點，使得國際航線的需求大增。從地面觀賞飛機起降，背景是旭岳及大雪山的壯闊美景；搭乘飛機降落時，則會經過美瑛丘陵的上空，天氣良好時可以飽覽整片丘陵景色。旭川雖位於降雪量驚人的北海道中部，但仍維持99.9%的鏟雪量，歸功於機場剷雪的效率跟速度，讓在冬季旅遊的遊客也能安心。

Skills.
繪畫技巧

這張的重點在於天空顏色的層次，天空占了很大的面積，從太陽的亮白、漸黃的光暈開始暈染，慢慢向周圍擴散，加入鈷藍和群青，層次分明，地板也反照了天空的顏色，所以帶點昏黃，才有整體感，地板上積雪的陰影顏色較深，是用靛青染焦茶。畫面中對比最強烈是在飛機上，主要受光在飛機左側，從左到右漸暗，然後疊加上陰影，呈現出機翼和機身的厚度。

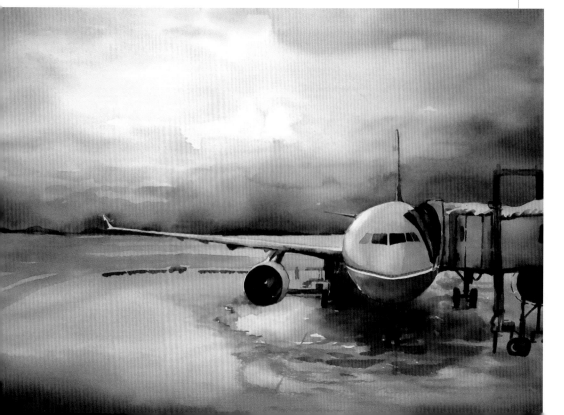

旭川車站

　　旭川車站作為北海道境內第二大規模的車站(僅次於札幌車站)，有十分完善的規畫，結合了商場、飯店和公車轉運站等等設施。現有的高架站體是自1898年設站以來的第四代，木質的挑高大廳、柔和的燈光，兩側的大片落地窗讓日光自然地照進室內，像極了美術館。冬天時，窗外的白色雪景就像是精雕細琢的巨幅畫作，而來往的旅人彷彿穿梭於美術館，優雅從容。

　　車站的一側是公車轉運站，可從轉運站前往旭川市的主要景點。另一側是河濱，有廣大的休閒步道和草坪，冬天時用作雪上摩托車的體驗場地，有各項遊樂設施。車站旁邊就是AEON購物商場，有美食街、生鮮超市、百貨及飯店等服務。

Skills 繪畫技巧

　　陽光透過車站的落地窗灑進室內，在地板上產生許多線條，從畫面上看起來十分有趣。陽光很強，所以戶外的地面以留白處理，地板以漸層處理光線，靠近畫面中央的部分留白，用鎘橙慢慢向外染出漸深的層次，天花板也是用鎘橙，但整體顏色的層次會比地板深。

Skills 繪畫技巧

(畫作見P.128)

　　天空局部留白，部分加以渲染，地面的積雪用鈷藍渲染出層次，較深的地方用靛青，溪流先用Mission的錳藍染底，再用靛青染深色，河岸邊緣處用靛青畫上陰影。遠方的建築跟山脈，對比不用太強，大量用灰色調，營造出整體畫面的景深。

旭山動物園

看人氣明星企鵝和北極熊

旭山動物園應該是每個小朋友到北海道旅遊的夢幻景點，我記得第一次前往旭山動物園時，整輛公車擠得滿滿的，車上幾乎都是台灣人，有一半是父母帶著小朋友出遊，當下還真有種空間錯亂的感受，以為自己身在台灣。

旭山動物園有許多珍貴的動物，其中最受歡迎的就是可愛的企鵝，其魅力強大，大人小孩通吃。到了冬季，動物園還會安排一條長長的步道，讓人氣明星企鵝通過其中，遊客可以站在步道兩旁，近距離欣賞企鵝可愛的模樣，當企鵝出來放風的時候，步道兩旁早已站滿人群，相機快門聲此起彼落，眾人驚嘆的聲音也是不絕於耳，可見企鵝的超高人氣。

另一個人氣明星是北極熊，可惜北極熊的水池比我想像的狹小許多，看著牠在狹小的區域裡來回穿梭，對比汪洋大海，我感到悲傷。近年也有許多人在討論動物園的存在，是否有它的意義價值，我比較認同自然歸於自然，追求永續的發展，並且尊重各種生物基本的生存權利。

132

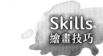

Skills
繪畫技巧

國王企鵝中間的羽毛是白色，頭部和背部的羽毛都是黑色的，但是在水彩上色的時候，即使是很白的亮部，或是很黑的暗部，都要畫出明暗深淺。所以暗處用灰色調和深褐色及鈷藍。企鵝腳下的雪地，只需簡單畫幾筆筆觸，讓視覺聚焦在企鵝身上。

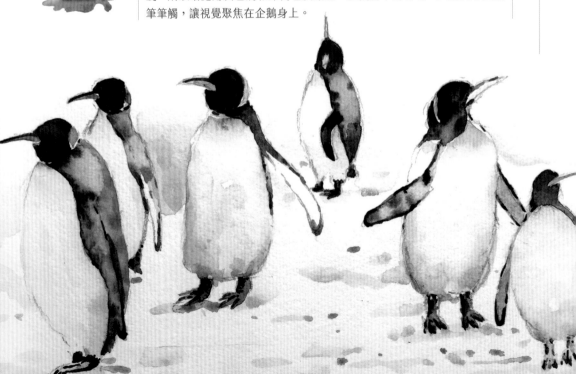

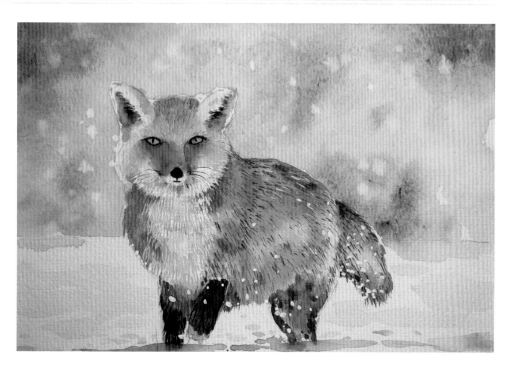

Skills
繪畫技巧

　　動物的毛髮看似很難畫，但其實道理都是相通的，不論是多複雜的主題，都要從大範圍下手，先掌握主要的大面積和明暗次序，讓形體輪廓清楚，完成後，再處理毛髮等細節，只要遵循這個原則，即使再難的主題都可以迎刃而解。

　　狐狸身上少部分較亮的毛髮，是用白色廣告顏料，並且為了呈現背後大雪紛飛的樣子，所以趁底色還沒乾之前，就點上白色廣告顏料，讓顏料自然暈染。

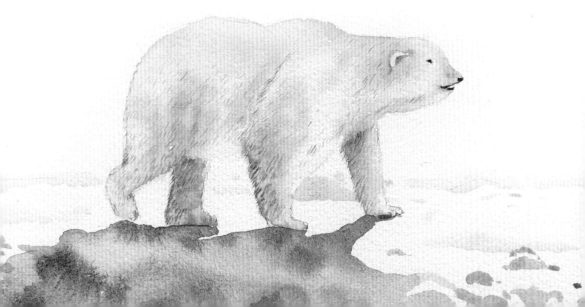

男山酒造

旭川雪水製成的佳釀

男山酒造一開始是在關西一帶造酒，因為動亂才另找他處造酒，後來發現旭川大雪山有源源不絕的雪水，品質又好，非常適合造酒，所以移到旭川。

旭川的男山酒造一樓是賣場，有提供試喝的服務，但頂級的酒需要另外付費才能試喝，也有些酒是店內限定。二樓是資料館，保存了男山造酒的歷史以及相關文物。我本身酒量很差，但是喜歡微醺的感覺，雖然無法說出專業的評論，單憑感受判斷，我覺得男山的酒非常甘醇，香氣四溢，很適合作伴手禮，買回家自己品味享受也很棒。

✉ 7 Chome-1 Nagayama 2 Jo, Asahikawa

Skills
繪畫技巧

酒廠造型簡單方正，雖然沒有什麼特別之處，但也因此不需要特別的技巧，只要注意亮點和透視的問題。建築物的兩面牆面光暗是不一樣的，主要的牆面是深褐色，另一側暗面用焦茶畫暗處，地面保持光亮，以突顯建築物的主體。樹的部分是先用橄欖綠，再染靛青處理暗處。

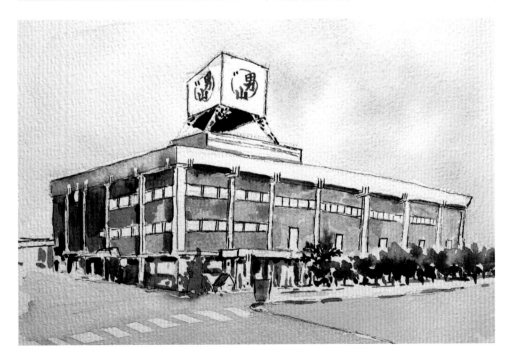

雪之美術館

大自然的雪結晶藝術

　　位於旭川的雪之美術館，是北海道傳統工藝美術村三館之一，是以雪的結晶為主題的美術館，館內到處都可以看到雪花的裝飾，包括玻璃、柱子和天花板，還展示了兩百多枚在大雪山拍的雪結晶照片，每一張的結晶都不一樣，大自然的奇妙展現眼前，連如此微小的雪花都有這麼多的變化。雪之美術館原本默默無聞，但因為神似冰雪奇緣的場景，成為爆紅景點，新人也以此為拍婚紗照的夢幻場地，可惜如今已停業。

✉ 3 Chome-1-1 Minamigaoka, Asahikawa (停業)

Skills
繪畫技巧

　　地面大部分被白雪覆蓋，博物館本身也是白色，所以大部分都以留白處理，積雪的厚度主要用鈷藍，淡淡地染上一點顏色就好。後方的樹林主要用灰色調，調不同的濃淡，一層層疊加上色，呈現樹林茂密的樣子，前景樹林的顏色有鈷藍、群青和一點點焦茶。樹林刻意畫得暗一些，突顯出白色教堂，樹枝上的部分積雪用白色廣告顏料描繪。

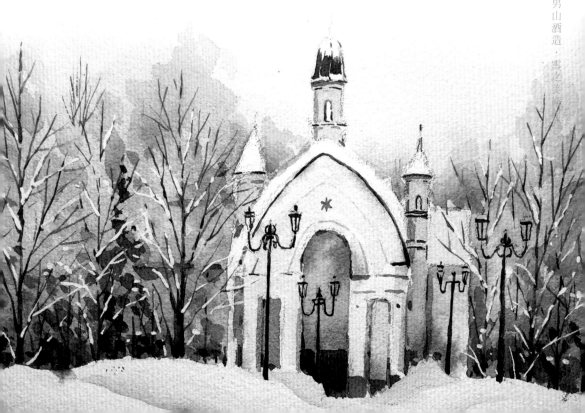

旭岳

北海道的滑雪勝地

　　旭岳是北海道的最高峰，是全北海道最早下雪也最晚雪融之處，位在上川支廳上川郡東川町的火山，標高2,990公尺。夏季是美麗的高原景觀，可以觀賞高山植物及花卉，天氣良好時，可以選擇搭乘纜車或是徒步上山，徒步的優點是可觀察一路上隨著高度不斷變化的植物，冬季是北海道的滑雪勝地，眾多世界各地的滑雪好手都會來此體驗。

　　隨著高度攀升，天氣也變化得很快，可能上山時還晴空萬里，走沒一會兒就雲霧籠罩、風速增強，記得曾經有一年冬天搭纜車上山，纜車底下的樹木早已結成厚厚的樹冰，高度越高，樹上的積雪也越厚，當纜車抵達山頂，溫度表已近零下20度，風雪強勁得幾乎是暴風雪等級，我也因此錯過登頂的機會，只能期待下次了。

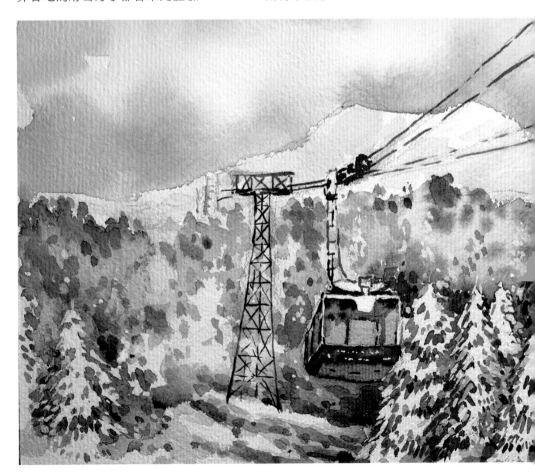

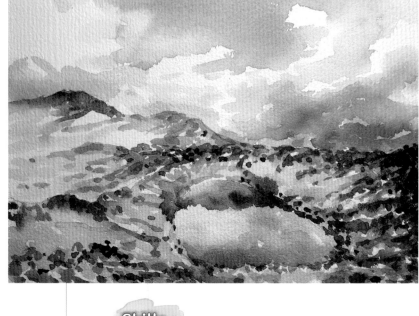

Skills
繪畫技巧

　　在處理風景的前後景時，前景會用較鮮豔的顏色，讓明暗對比強烈，後景則常用灰色調，明暗對比也相對減弱。這張山景分成3層，前景的用色主要是橄欖綠打底，運用水分的多寡畫出濃淡變化，並在暗處染靛青，再用長短不一的筆觸畫出山坡植物的起伏弧度，筆觸變化多，細緻程度也就比較高，往後到中景和遠景，色彩漸灰，筆觸也越大，變化越少。

Skills
繪畫技巧

　　用灰色調做出前後遠景的層次，將中間的紅色纜車襯托出來。前排的樹顏色對比最強烈，並仔細畫出枝葉的細節和明暗變化，樹上的積雪大都留白，遠方樹群的對比減低，拉出遠近的差別。纜車體積不大，但還是要畫出明暗變化，才有體積感，後方鐵塔的線條要有粗細差別，畫面才會好看。

富田農場

嘗一口薰衣草的美味

　　富田農場是北海道知名的薰衣草種植地，每到7月分薰衣草花季，總是吸引許多的外國遊客，一睹紫色浪漫的風采，即使不是薰衣草花季期間，也種植了各式五顏六色的花卉，在占地廣大的農地上，就像鋪上七彩的地毯。另外還有一座玻璃溫室，在雪季期間也能欣賞薰衣草的美麗，雖然跟一整片的薰衣草花田不能相提並論。

　　用薰衣草開發的商品也很多，有日用品、清潔用品，甚至是吃的甜點，種類琳瑯滿目，在眾多項目中，最讓我驚豔的產品就是薰衣草霜淇淋，一開始我對這特殊口味抱著存疑的態度，但嘗過一口就立刻折服了，特殊的香氣讓人再三回味。

Skills
繪畫技巧

　　天空部分先上一層清水，再用天空藍渲染出變化。前景是用最原始的顏色，以點描畫出一排排的花海，每一排都是單一顏色，但其中仍調了不同的深淺筆觸，增加自然的明暗變化，然後再用靛青畫陰影。中間的白色房子是玻璃溫室，大部分用留白的方式呈現，後面的樹群是先用橄欖綠，再用群青和靛青染層次，樹群前亮後暗，以此呈現關係位置。

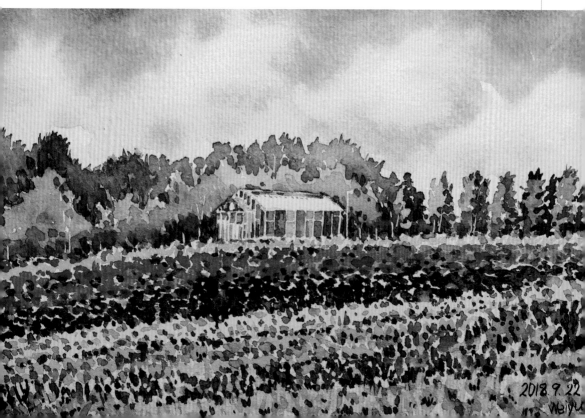

2018.9.22
weiyu

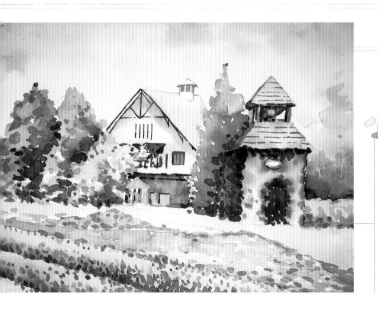

Skills
繪畫技巧

　　為了呈現薰衣草清新的風格，刻意減弱對比，顏色也不濃烈。天空顏色刻意畫得很淡，前景的薰衣草田先用紫色打底，等乾之後，再用筆觸畫出明暗，房子前方的地面留白，呈現陽光強烈的感覺。

Skills
繪畫技巧

　　中間的房子是畫面的視覺焦點，所以對比最強，而且要畫出細節的線條和光影的變化，另外，刻意降低前景積雪的明度，讓視覺焦點集中在中間的房子。房屋附近樹枝上的積雪大部分都是留白，少部分用廣告顏料，遠景的建築物明度和對比也都減弱，營造景深的感覺。

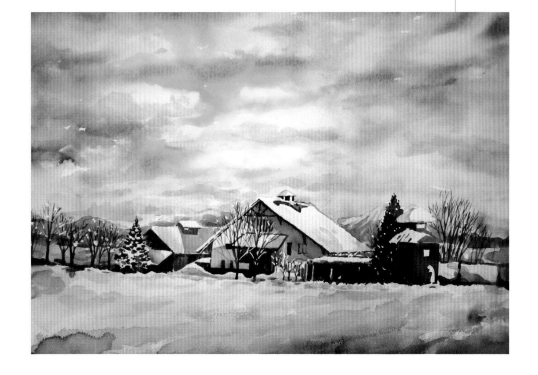

富良野、旭川

富田農場

139

森林精靈露台

走進童話般的小木屋

森林精靈露台指的是富良野王子大飯店旁一座原始森林的15棟小木屋,每一棟小木屋裡都擺設了職人的手作,有各式各樣的藝術品,每件作品都是藝術家的創意以及他對生活的感受,可以慢慢地仔細觀賞。小木屋沿著坡道興建,每棟高低不同,中間用木棧道串聯,錯落在森林中,好像童話故事裡的場景。當夜幕低垂,木屋裡透著溫暖的黃光,木棧道上的燈串也亮起來,彷彿隨時都會出現精靈一樣。

因為我自己也是創作者,每進入一間木屋,我都不禁想像自己在這個空間裡會如何布置,會如何呈現自己的作品,也會想像在這裡畫圖,屋外群樹環繞,應該會很開心地創作吧!

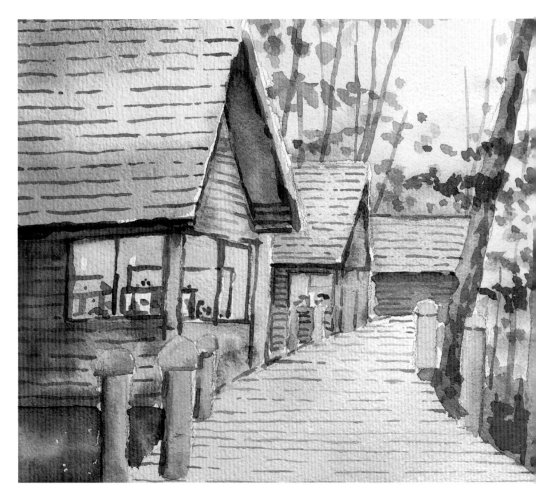

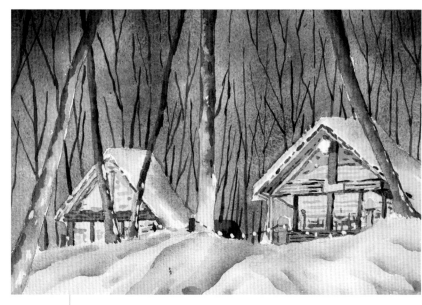

富良野、旭川

141

森林精靈露台

Skills
繪畫技巧

　　夜晚的天空顏色是用群青跟靛青染成，在窗戶和靠近木屋的雪地上，都暈染黃色的光線，至於沒有照到黃光的雪地，用鈷藍在地面起伏的地方畫出陰影層次。屋內的最亮點是燈泡的位置，燈泡留白，往外用黃色和鎘橙暈染。木造結構是用深褐色來畫，再用焦茶畫暗處。

Skills
繪畫技巧

　　主要表現木屋的細節，包括木頭的紋路、建築的質感，以及屋內透出來的溫暖燈光。最前排的房子明暗對比最強烈，後面的木屋，依序對比減弱，營造出景深，樹葉不必畫得太仔細，以免畫面過於雜亂。

森之時計

望著一整片森林喝咖啡

森之時計位在森林精靈露台的附近，也是一棟在森林中的木造建築，內部的色調是溫暖的黃色，讓人有一種溫馨的感覺，特別是在零下好幾度的冬天，點一杯熱騰騰的咖啡，真是暖心又暖身子。店裡還有體驗磨咖啡豆的服務。除了咖啡，也有甜點和咖哩飯，不論是正餐或下午茶都有許多的選擇。

這裡原本是一部日劇的場景，戲裡的咖啡店就叫做森之時計，拍攝結束後轉由飯店管理。店內有一片大玻璃窗，窗外面對著一整片森林，陽光偶爾透過綠意盎然的樹林照射進來，是我覺得最美麗的位置。

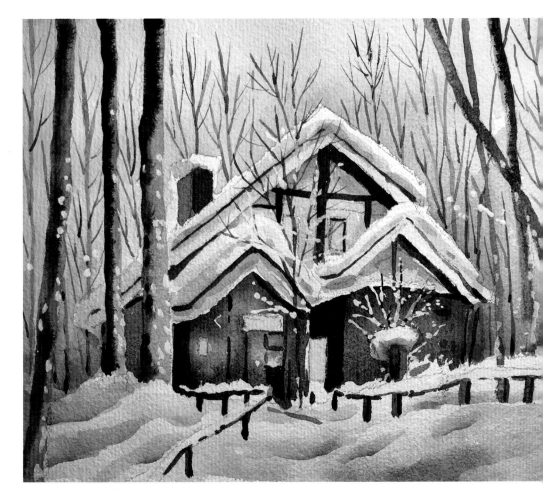

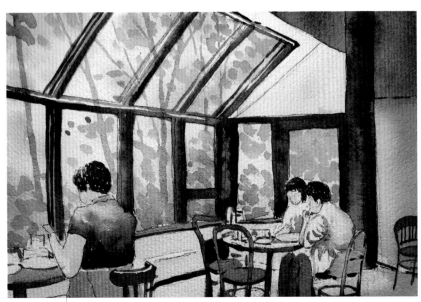

富
良
野
、
旭
川

森
之
時
計

Skills
繪畫技巧

描繪咖啡廳裡悠閒的樣子，所以用色偏溫暖清新，連暗面也刻意帶一些橘黃色，讓整體色調一致，屋外的森林也使用暖色調。因為室內的細節已經夠多了，所以戶外的細節可以省略簡化，樹葉也只用點綴的方式，把對比集中在室內用餐的人和桌椅布置上。

Skills
繪畫技巧

為了呈現清新感，所以少用灰色調，地面和屋頂的積雪，用鈷藍畫出厚度和層次，窗戶透出屋內的黃光，所以牆面上會有黃色光暈。前面的幾棵樹對比顏色會強烈一點，後面的樹對比可以畫得淡一些，把景深做出來。

Biei

びえい

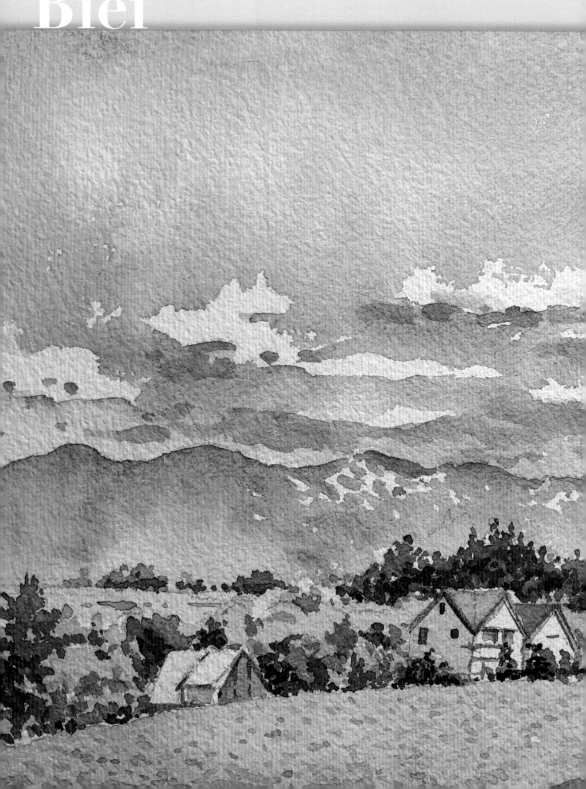

踏入雪白仙境

美瑛有東方的普羅旺斯之稱，名列全世界最美小鎮之一。

隨著列車穿越森林、田野、山川，我感覺彷彿走入了夢境裡才會出現的圖畫，

每幅景色都可以寫成一首詩，譜一首曲。

如果有人問我，全世界除了台灣，最想居住的地方是哪裡？

我想我會不假思索地回答美瑛。

（繪畫技巧見P.146）

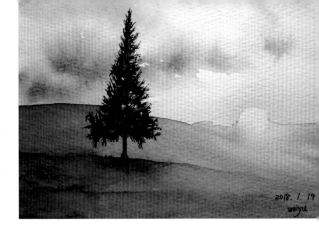

美瑛四周被高山圍繞，有豐富的地形風貌，不遠處還有一座活火山十勝岳，山頂終年冒著白煙。冬天非常漫長，降雪量驚人，從十月底即進入雪季，直到隔年四月融雪，如果喜歡厚雪，美瑛的雪景絕對值得造訪。

Skills 繪畫技巧

這張的用色比較濃烈，天空的白雲大部分用渲染，雲的陰影是用牛頓的佩尼灰。房屋不同牆面的受光度都不一樣，在單一顏色中，按照光線變化調整濃淡深淺。草地先用深褐色和橄欖綠打底，再調群青畫出青草，左側的樹陰影是用群青畫的，是整張畫面對比最強烈的地方。

Skills 繪畫技巧

（畫作見P.144）

整體色調刻意畫得比較輕淡，將對比減弱，製造出強光的感覺。天空用渲染及留白的方式處理，雲的陰影用紫色，遠方的山是群青加一點橄欖綠，山的底部顏色畫淡，營造出景深。房屋的牆面刻意留白，拉強對比，是整張的視覺焦點。

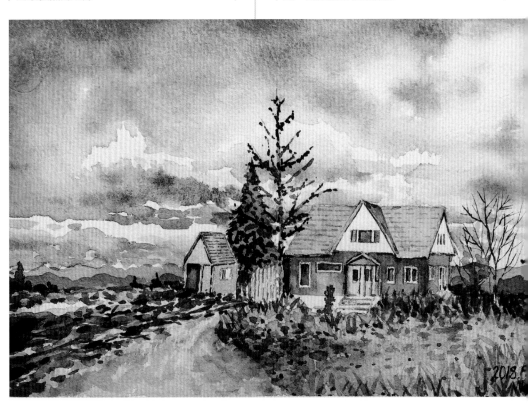

美瑛交通

美瑛車站

　　美瑛車站位在北海道JR富良野線上，富良野線是我在北海道旅遊時，最喜歡的一段鐵道，全線採用柴油無電線客車，有時只有兩組或一組車，屬於低運量的路線，沿線會經過美瑛和富良野的田園，不管是夏季或冬季都非常美麗。

　　車站小而美，有復古的造型和石磚牆面，極為典雅，車站附近就有遊客服務中心。近幾年由於華人遊客眾多，甚至有繁體的旅遊資訊，也有會說中文的櫃檯人員。車站附近有許多不同交通工具的租車服務，最常見的是腳踏車，美瑛的田園風光最適合騎腳踏車慢慢欣賞。周邊也有許多美食和商家，可在此購買當地特產與紀念品。

Skills
繪畫技巧

　　大雪中的美瑛車站，因為天空灰濛濛的，所以用佩尼灰暈染。地面和車站屋頂上的積雪用留白方式呈現，屋頂的積雪刻意留的比較白，營造視覺的焦點，地面積雪的厚度使用鈷藍。車站站體的牆面先用深褐色打底，再用焦茶染暗處，全部畫完之後，再用牙刷沾白色廣告顏料，用噴灑的方式畫出下大雪的感覺。

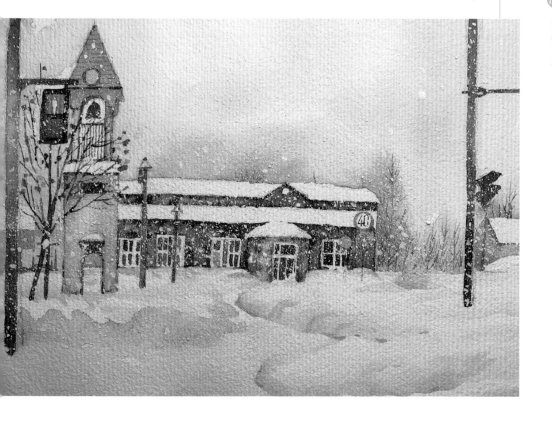

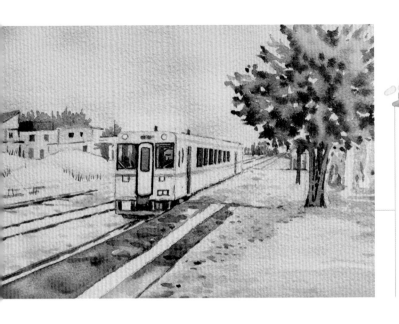

這張的主要透視為單一消失點透視，剛好鐵軌可以形成天然的輔助線，主要的細節表現在列車上，後方的建築物放淡。地面的積雪用鈷藍染層次，右邊的樹先用橄欖綠打底，再用靛青染層次，樹葉間留些空隙營造真實感，因為是陰天，所以整體色調也處理得偏暗些。

重點放在車站本身，所以明暗的強烈對比以及細節的描繪，主要都表現在這一座車站上，先畫完整體的明暗再畫細節。這是大晴天下的雪景，天空以渲染呈現，牆面的陰影先用深褐色，最深的部分用靛青暈染。地面上的積雪在最靠近車站的地方留白最多，與車站搭配形成視覺焦點，其餘的積雪亮度則調低。

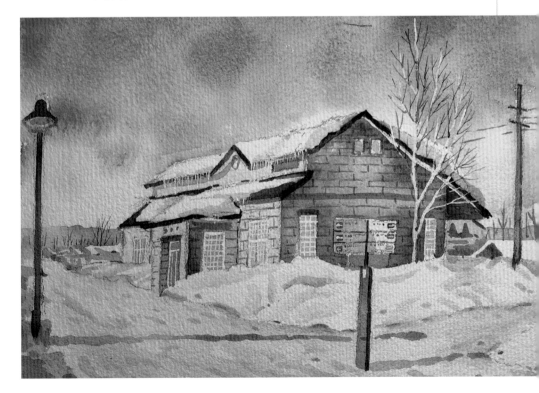

我在美瑛的交通工具

北海道以前是避暑勝地，但隨著全球氣溫越升越高，夏天的北海道已不再涼爽，有時還會達到30幾度高溫。慶幸的是，9月會逐漸轉涼，最高溫約20幾度，入夜後約10度以下，是最適合騎腳踏車的季節。不過美瑛的丘陵地形對體力來說是個嚴格考驗，如果平常沒有運動習慣，擔心體力不足，可租用電動腳踏車。

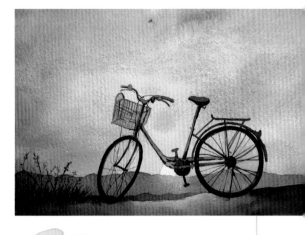

Skills
繪畫技巧

大太陽下，天空先畫上一層清水，再用渲染畫出藍天白雲，草地和樹叢主要用橄欖綠和群青，地面的草地亮度調高，營造出大太陽的感覺，地面和腳踏車也保留大量的留白，只畫了腳踏車的主色和陰影，讓最強烈的對比落在腳踏車上，地面的腳踏車陰影是用牛頓的佩尼灰。

Skills
繪畫技巧

黃昏之下，夕陽留白，天空用了黃色、鎘橙、Mission的錳藍繪製而成，天空要染得均勻、顏色飽和，水量一定要夠多。山脈和地面雖然是暗面剪影，但為了保持畫面的完整性，也染上了夕陽光暈的感覺，山脈主要用黃色、鎘橙和靛青，局部染了些紫色，地面主要用紫色和靛青。周圍的顏色畫得比較暗，讓焦點集中在腳踏車上。

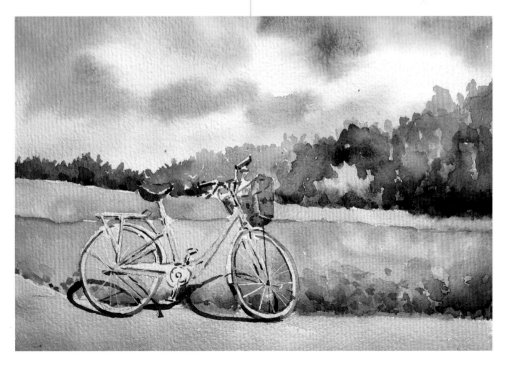

拼布之路

丘陵地的繽紛地毯

美瑛大部分的農地都在丘陵之上，隨著丘陵地形的起伏，栽種在丘陵地形上的作物，就成了一塊塊美麗的色塊，從遠方觀看，好像許多彩色的布拼接成一張巨大的地毯，若騎腳踏車遊覽，視野也會隨著地形變化，每換一種高度，就換了一種風景，十分有趣。拼布之路上還有許多知名的景點，主要都是因為廣告拍攝取景而聲名大噪，其實通常只是路邊隨意的一棵樹，或是田地與田地之間用來隔開農地的樹木，就像台東池上的金城武樹一樣，原本沒沒無聞，一夜之間成為熱門景點。

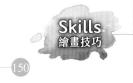

Skills
繪畫技巧

為了畫出遼闊寬廣的感覺，天空的藍天白雲大部分是用留白的效果層層堆疊，少部分渲染，遠處雲的陰影處用比較多的紫色。地面用不同的色塊表示不同的作物，形狀顏色都要畫得不一樣，明暗也不同，再點綴一些樹木在其中。遠方的山用靛青色，呈現出景深。

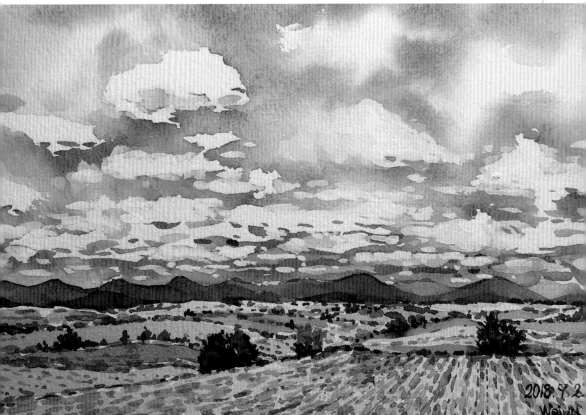

2018.9.2

　　天空大部分用渲染，雲的陰影要在水分未乾時染上去，地面的田地亮度比較高，和後方的山做出區別，刻意把道路的遠端畫得比較亮，製造深遠的視覺效果。夏天時，白樺樹綠葉茂密。先用橄欖綠，再用群青混色染層次，最深的部分用靛青點綴。

　　運用刻意降低彩度的畫法。天空白雲大部分留白，僅局部暈染，雲的陰影用鈷藍調些紫色。地面主要用橄欖綠打底，染些群青畫出層次，前面的色調較亮，後面的較深，前方作物的細節要畫出來，利用大小不同的筆觸畫出濃淡和粗細變化。遠山用靛青加水調淡，營造深遠的感覺。

Skills
繪畫技巧

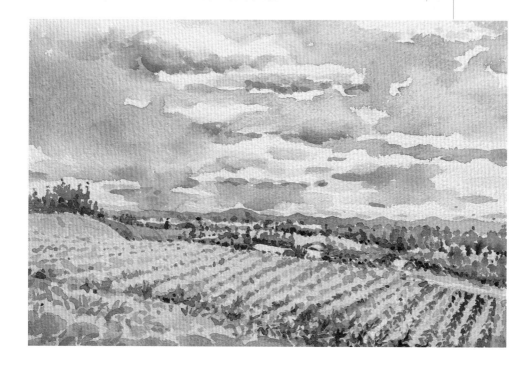

十勝岳

遙望冒著煙的活火山口

十勝岳是一座標高2,077公尺的活火山，1926年5月曾爆發過一次，當時導致山上的積雪融化，大量的土石沖到山下，造成數百人傷亡，火山灰順著雪水流到河川，為了阻止火山灰繼續往下流，因而設立臨時的攔砂壩，是日後青池形成的原因。

山腰設有望岳台，海拔960公尺，可眺望整片美瑛丘陵及富良野的稻田。還有條登山步道，雖是火山岩地形，但坡度並不陡峭，沿途可輕鬆地欣賞美景，站在望岳區，可以看見十勝岳頂端的火山口正冒著煙，在噴發水氣。想著當年爆發時造成多人死傷，心裡仍存敬畏的心，大自然的美景雖然令人嚮往，但面對自然災害，我們仍不可以掉以輕心，與大自然的共存，也是我們一輩子學習的課題。

Skills
繪畫技巧

152

這是晴天的景色，所以用色偏向鮮豔、單純，幾乎都用原色繪製。遍地都是堅硬的石頭，所以主色調是咖啡色和灰色調，只有部分長出植物的地方會畫上綠色，遠方的山因為較靠近火山口，所以岩石的顏色更深，先用深褐色，再用焦茶染深色，最深的部分再加靛青。火山口的冒煙，是等染完天空之後，再用灰色調畫出煙霧感。

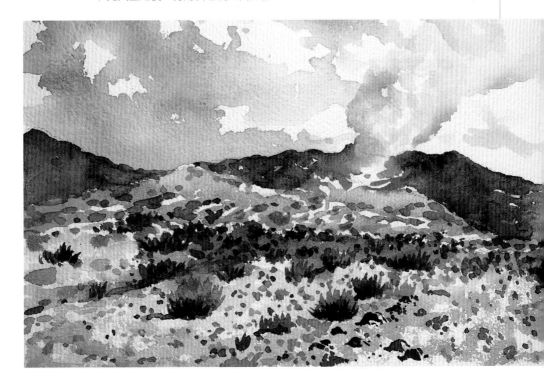

白 鬚 瀑 布

賞聽水聲洗滌心靈

　　位在白金溫泉的白鬚瀑布，是青池水源的源頭，是
日本國內少數的淺流瀑布，觀賞瀑布須從一座造型鐵
橋往下看，橋本身也具有觀賞價值。夏天時，瀑布清
新的水從布滿綠意的岩磐縫中流出，如同亂世中的清
流，站在橋上聽流水聲，有洗滌心靈的效果；秋天
時，瀑布旁的葉子轉為黃紅，浪漫的不得了；冬天
時，瀑布周圍都結成了冰柱，瀑布從冰柱之間流出，
流水通過冰層，不受任何限制，好像人的意志力不畏
風霜，堅持前往要去的地方。

Skills.
繪畫技巧

　　為了製造在晴天之下顏色鮮豔的感覺，幾乎都是用最原始的顏色，
並保持顏色的乾淨。畫面強烈對比是在瀑布的部分，用留白的方式，
瀑布的岩石則用深褐色，最暗的地方用焦茶調和出最深的顏色，成為
視覺焦點。瀑布下的清澈溪流是用Mission的錳藍繪製，溪水部分留
白，製造水面反光的效果。

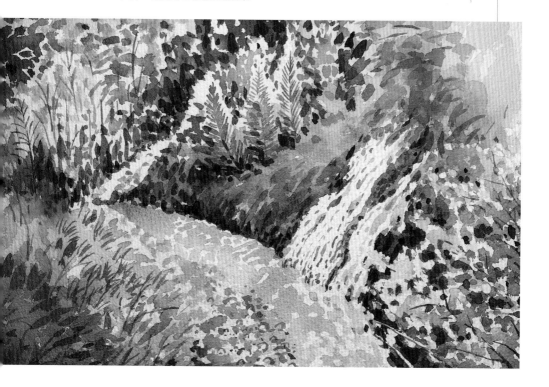

白金溫泉

秋風黃紅下愜意泡湯

　　白金溫泉位在大雪山的南側,可以將十勝岳連峰的美景盡收眼底,是美瑛重要的泡湯景點,周邊還有白鬚瀑布和青池,遊客總是絡繹不絕。很多人會把這裡當作過夜的據點,從這裡出發往其他的景點。如果行程不趕時間,我覺得可以在這裡安排一天,特別是秋天時,山上的楓葉已經轉紅,從白金溫泉一路往上,可以看到許多絕美的景色。

　　除了白金溫泉,也可以到十勝岳的凌雲閣泡溫泉,凌雲閣的戶外泡湯池正好面對十勝連峰的山坡,那時山坡的樹群已經轉成黃紅,躺在溫泉池裡望向楓葉樹群的山坡,實在很愜意。

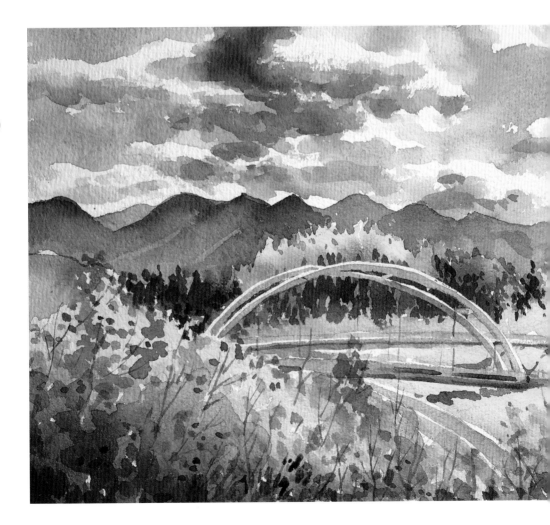

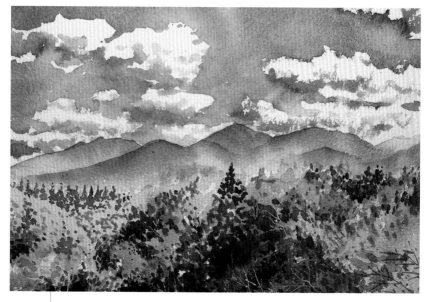

Skills
繪畫技巧

　　天空白雲留白，藍天用Mission的錳藍暈染，雲的陰影用牛頓的佩尼灰，局部乾擦，做出飛白效果。前景的樹先用橄欖綠打底，再用群青和靛青染暗處，層疊的山脈前 後畫不一樣的濃淡深淺，做出差別。用白色廣告顏料畫樹群裡的白色樹枝。

Skills
繪畫技巧

　　晴天下的景致，顏色通常會比較鮮豔，樹葉先用黃綠色打底，再用橄欖綠疊加層次，最後用靛青染暗處，遠方的山用靛青。為了呈現空中明確的朵朵白雲，用留白空出雲朵的位置，天空要在顏料未乾時暈染出濃淡深淺，讓藍色自然暈開，並用牛頓的佩尼灰畫雲的陰影。

三愛之丘

在制高點品味咖啡與美景

　　要觀看美瑛的美景，通常要站在丘陵的制高點，才能看到層層如波浪般的田野景觀，當地政府為了促進觀光，在許多制高點設立了觀景台，三愛之丘就是其中之一。附近有一間木造的小別墅，據說住著一對退休的老夫妻，他們在住家附近還開了一間溫馨別致的咖啡店，店裡有許多可愛的擺設。從咖啡廳的窗戶望出去，就是層層丘陵，美味的咖啡和美景，真是最佳的搭配。

Skills
繪畫技巧

　　這是木屋咖啡店在冬天時的景象，為了呈現清新安靜的樣子，所以顏色沒有很濃烈。兩棟木屋要用不同的咖啡色調來畫，才能顯出前後的關係位置。雪地用鈷藍染出厚度，遠方的山用橄欖綠加靛青，並加水調淡，部分樹葉也用了同樣的色調，只是濃淡不一，製造出遠景的效果。少部分的樹因為樹葉掉光了，只需要繪製樹枝就好。

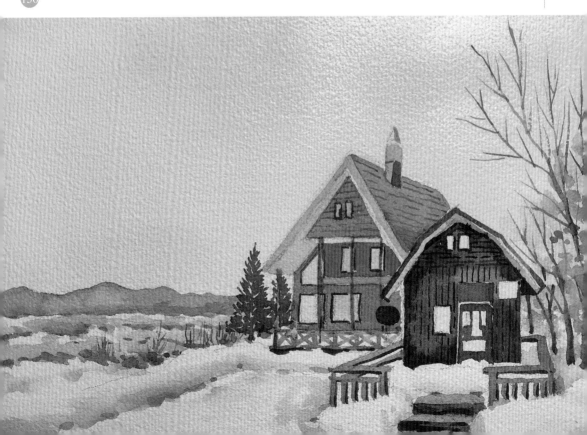

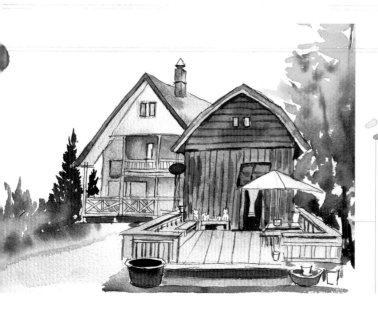

我用速寫的方式來呈現這間木屋咖啡店，先勾勒線稿，再上水彩染色。木屋大部分是咖啡色調，先用深褐色打底，再用咖啡色染層次，暗處用較深的焦茶，最後用筆觸畫出木屋的紋路，呈現木頭的質感。

Skills
繪畫技巧

咖啡用深褐色打底，再加咖啡色染出層次，反光部分留白。咖啡杯大部分是用牛頓的佩尼灰，順著光影暈染出濃淡深淺的變化，最後加上陰影，呈現杯子的體積感。盤子上有較多反光處，突顯玻璃的質感。旁邊顏色較深的杯子是手工製造的，因為形狀不規則，所以每一面的受光都不太一樣。

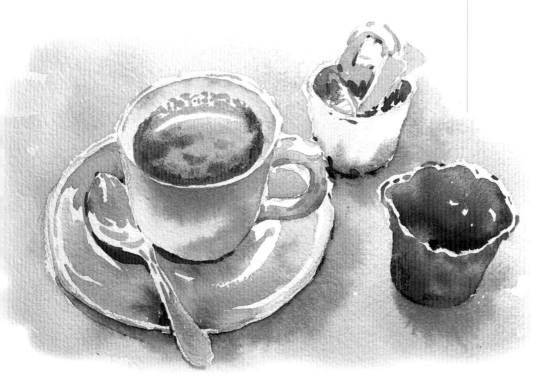

新 榮 之 丘

連綿山峰下的田園景色

　　新榮之丘大約位在整個美瑛丘陵地的中央地帶，從這裡看美瑛，更能感受到這片丘陵大地的遼闊。左側可見十勝連峰，春天時，當連峰的積雪未退，翠綠田野搭配雪白的山稜，將田園之美展現到極致。右側是欣賞夕陽的好地方，黃昏時光線柔和，在丘陵田地上，將層層堆疊的層次襯托得分外美麗；在森林裡，光線透過枝葉的空隙灑下，彷彿走進了電影場景。站在丘陵的頂端望向四周圍，頓感舒暢，彷彿人生的許多課題都可以迎刃而解，原來撫慰心靈最好的方式就是面對大自然。

Skills
繪畫技巧

　　這張有刻意降低彩度，以輕水彩的方式呈現。天上的白雲留白，雲的陰影用牛頓的佩尼灰，遠方的山是用靛青。為了呈現陽光的強烈，地面也部分留白，再用深褐色補上一些泥土的顏色，綠色部分用橄欖綠打底，再用群青畫層次。右側用稻草堆疊的玩偶是用深褐色打底，再用焦茶畫細節。

Skills
繪畫技巧

　　這是一個接近黃昏的色調，用黃色打底，再加上橄欖綠染出層次，其次再用靛青染暗處，局部畫出濃淡深淺的變化。主要的視覺焦點是中間的房屋，加強對比和色彩濃度。遠方山脈的顏色變化較多，有鎘橙、橄欖綠和靛青，顏色偏暗，營造景深的感覺。

白金青池

奇幻的鈷藍色水景世界

美瑛不得不提的景點就是青池，青池因著被MacBook Pro採用為螢幕的桌布，從此聲名大噪。其實青池是一個美麗的錯誤，它並不是天然形成的，而是人為造成的景觀。1988年十勝岳火山爆發，進行防災工程時，產生了數個人造池，青池是其中之一。山脈吸收上游源流的水分後，經過長時間成為地下水，混和了土壤裡的鋁，再流進美瑛川，經陽光照射，就成了鈷藍色的湖水。

青池的四季是截然不同的景致，春天隨著結冰融化，枯樹枝慢慢長出嫩芽，冰封的世界流露出一絲溫暖。大部分的人覺得融雪季的北海道不值得一遊，但我喜歡看著農人們駕駛著大型機械挖掘土地，把冰凍的土翻攪鬆動，好讓播的種子能順利發芽，期待新生命可以漸漸茁壯。

夏天時，周圍的樹林長滿綠葉，和湖水中的枯樹枝形成強烈對比，枯樹枝筆

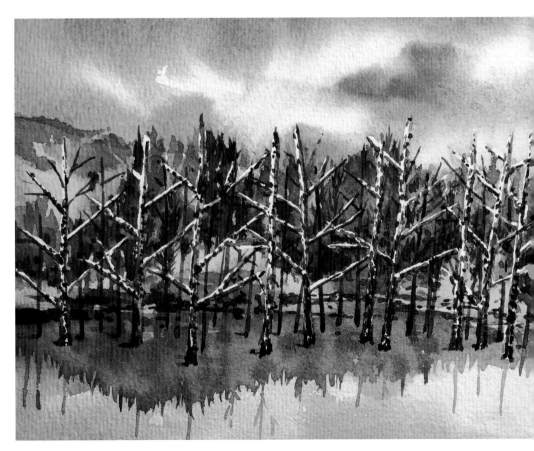

直地插在水中央，好像裝置藝術，如果天氣晴朗，在藍天白雲下，這片風景的色彩會鮮明得像一幅豔麗的油彩。秋天是北海道顏色變化最多的季節，美瑛大約在10月進入冬天，10月尾聲就會降下初雪，這時，秋天的橘黃色彷彿撒上了一層糖霜，溫度緩緩降低，湖面也開始凝結，11、12月會正式進入冰封期，一片雪白的奇幻世界，又是一張精緻的明信片。

這是冬天結冰的青池夜晚，冬天的青池，夜晚時在湖的周圍都會架上燈光，打上不同的顏色。夜晚的天空用靛青渲染，再加些紫色讓天空的顏色更加魔幻，結冰的湖面因為有燈光，所以刻意留白營造光束的感覺，周圍的顏色較暗，讓亮處集中在前面，中間樹枝部分則是用白色廣告顏料畫上去的。

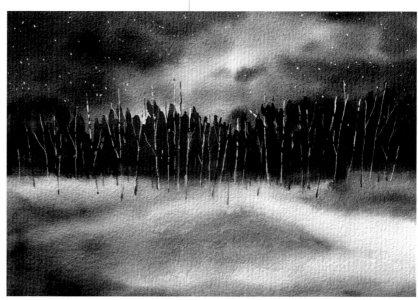

2018. 8. 17
Weivu

中央是只剩樹枝的白樺樹，上色之前先用留白膠把樹枝的部分遮住，等全部的顏色畫完之後，再去除留白膠，然後描繪樹枝上的紋路和陰影。因為是大晴天，所以顏色也會比較鮮豔，用最原始的顏色來畫。先暈染完水面的顏色，再畫水面上山根和樹枝的倒影，因為水面平靜，所以不用畫太多波紋。

緩 慢 民 宿

感受美瑛慢悠悠的美

　　緩慢民宿是台灣薰衣草森林在海外的第一家分館，北海道距離台灣不算遠，加上四季分明，美瑛的寧靜也深深吸引創辦人，於是選在這裡延續夢想，過程經歷許多艱辛，包括台日兩國文化上的差異，讓美瑛的緩慢民宿開拓過程備受考驗，所幸一一克服，終於成為北海道的知名民宿，每到旺季總是一房難求。

　　房間的擺設優雅不失童趣，是一貫的薰衣草森林風格，床上擺放著玩偶熊，讓一個人入住的我晚上不寂寞，木質的裝潢、簡單的藝術品和挑高的生活大廳都符合我的喜好。餐廳的落地窗面對著十勝山岳，早餐豐盛可口，而且擺盤賞心悅目。民宿被一片白樺樹包圍著，大門口前有一大片草地，除了供客人自駕停車，夜晚賞星空或在躺椅上看夕陽，都是非常棒的享受。

Skills
繪畫技巧

　　天空用渲染的方式畫出，草地、丘陵直到遠方的山，層層堆疊，畫面上有許多綠色，要注意每個區塊綠色的變化，畫出明暗，畫面才會豐富。整張畫的視覺焦點在兩張椅子，對比和細節都要刻畫得更清楚，這部分也是畫面色調最亮的地方。遠方的山和樹細節少一點，才有景深的感覺。

Skills
繪畫技巧

　　這張用偏向印象派的風格呈現，不畫過多的細節。用大量的綠色呈現樹林裡的民宿，樹林和草地大部分是用色塊堆疊，草地的明暗主要是樹的陰影導致，先用橄欖綠打底，再用群青跟靛青染層次。道路留白，表現出陽光強烈的樣子，樹群筆觸刻意畫得較細緻，讓畫面更有層次，隱身在樹群後的民宿，用明暗色塊做出立體感。

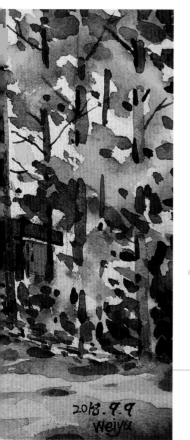

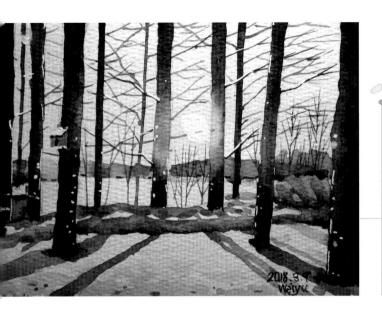

夕陽的光線從樹林縫隙中投射過來,所以樹枝上會透出夕陽的光暈,接近夕陽附近的樹枝顏色要隨之變化,越往外側的樹枝顏色就越暗,另外,樹枝的位置不同,樹枝陰影的方向也會不一樣,因為樹葉都掉光了,畫樹枝時,粗細要有變化,線條也不要太僵硬,才會自然。

天空用群青打底,再用靛青跟焦茶暈染濃淡層次,因為是星空夜景,所以樹葉大部分都接近黑色,但是不能用黑色顏料繪製,要用靛青跟焦茶,且雖然整片都是暗黑色,其中也要有濃淡深淺。民宿是視覺的焦點,所以刻意畫得比較明亮,地面的積雪帶一點室內昏黃的燈光顏色,讓整體氛圍更加溫暖。

Skills
繪畫技巧

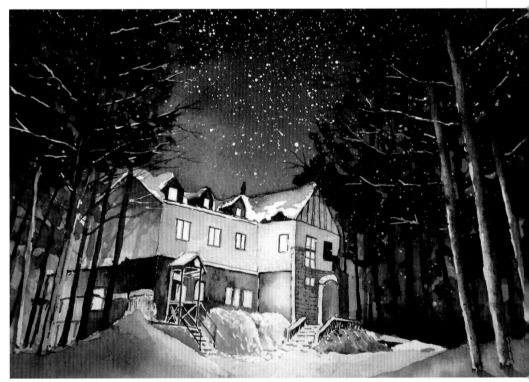

美瑛的星空

　　第一次與美瑛緩慢相遇是在冬季，我參加薰衣草森林舉辦的活動，有幸拿到了長達15天的住宿體驗，雖然出發前有先上網查過美瑛資料，但看到實景時仍令我驚豔不已。因為實在太喜歡這裡，便詢問工作換宿的機會，實現了在北海道久待的夢想。

　　換宿期間遇上了北海道百年大地震，主要的發電廠因為受損嚴重，導致全島大停電，也無法料理早餐，我們只好驅車到鎮上的超市採買。晚上因為停電，大家沒了娛樂消遣，便齊聚在一起聊天打發時間，在戶外草地上，抬頭就見到萬顆星星在天空閃爍發亮，可能因為少了光害，天上的星更加明顯了。

Skills
繪畫技巧

　　天空占了很大的面積，是畫面上最重要的部分，底用群青暈染，暈染時要注意濃淡深淺的變化，銀河用留白的方式處理，深色的地方加上靛青、焦茶和深紫色，等全乾之後，再用牙刷沾白色廣告顏料，噴上星空的白色小點。後面的遠山、樹和地面的草，都用焦茶呈現，房子窗戶的光是畫面的亮點。

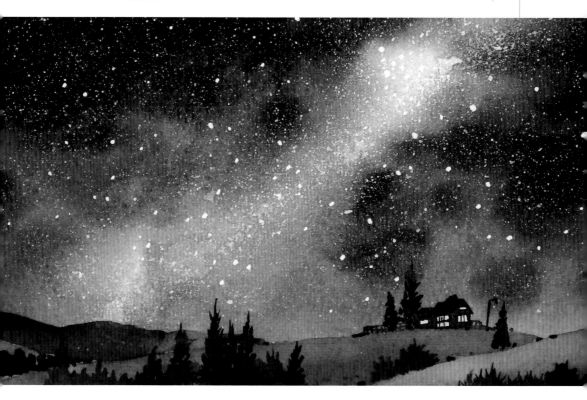

Skills
繪畫技巧

色調清新的綠

前面是剛播種的農田，樹木的綠葉大都是剛生長出來的葉子，所以全部的綠色都要調得偏翠綠一點。先用黃綠色打底，少部分用橄欖綠加深，最深的陰影處再用靛青。遠山留白，只用灰色調畫直向的筆觸，表現山脈的走向與高低脈絡。刻意將中央前排的房子顏色畫得比較鮮豔，襯托翠綠的大地，大部分牆面留白，只畫陰影，拉出高對比。

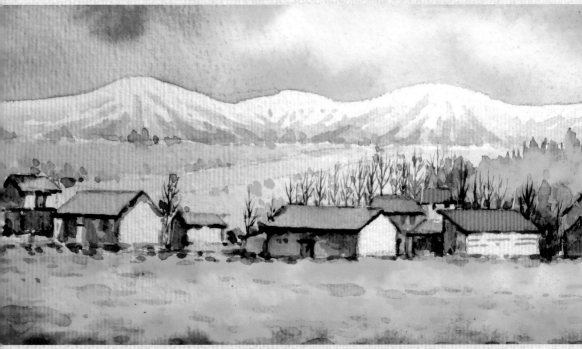

夏

Summer・仲夏豔麗

Seasons in Biei

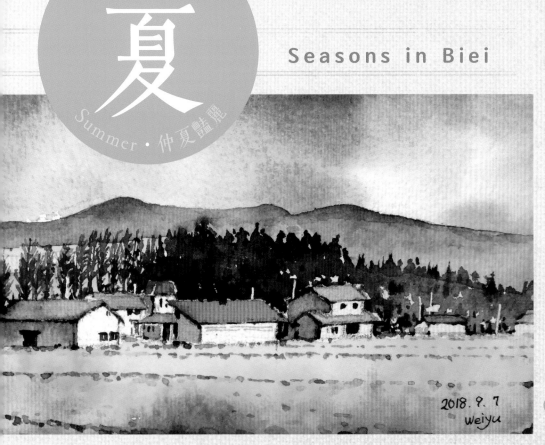

2018. 9. 7
weiyu

Skills 繪畫技巧

用色濃豔的綠

　　進入夏天，顏色變得濃豔。前方的農田先用黃色打底，再用黃綠色暈染疊加層次，暗處用橄欖綠，局部用靛青加一些筆觸加強對比。房屋後方的樹群用胡克綠打底，暗處用靛青暈染，樹群大部分畫得比較模糊，只要局部畫一點枝葉的筆觸，不必全部都根根分明，讓前排的房子成為畫面的焦點。

秋
Autumn · 橙黃大地

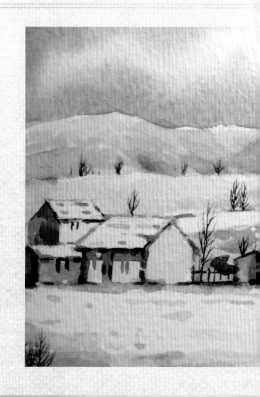

(Skills) 繪畫技巧

橘色調的濃淡明暗

秋天時樹葉都轉為黃紅，以黃橘色調為主。前面的農地以黃色打底，再用鎘橙暈染，局部用焦茶染上深色表現暗處。顏色最濃烈的部分是房子後面的樹群，好襯托房屋的鮮亮用色，以及前景農地的明亮色調。樹群先用鎘橙打底，再用焦茶染暗處，局部畫一點細微的樹枝跟樹葉。遠方的山用群青加橄欖綠，局部染些鎘橙，與前景呼應，加強整體感。

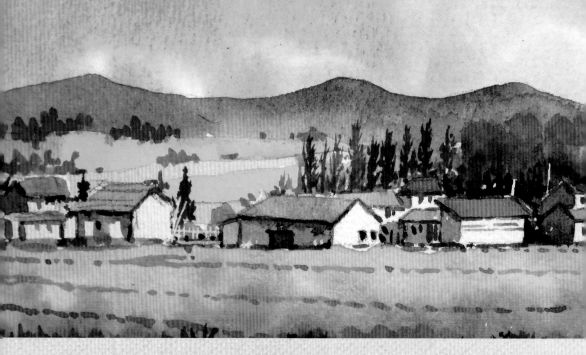

冬

Winter・白雪皚皚

Seasons in Biei

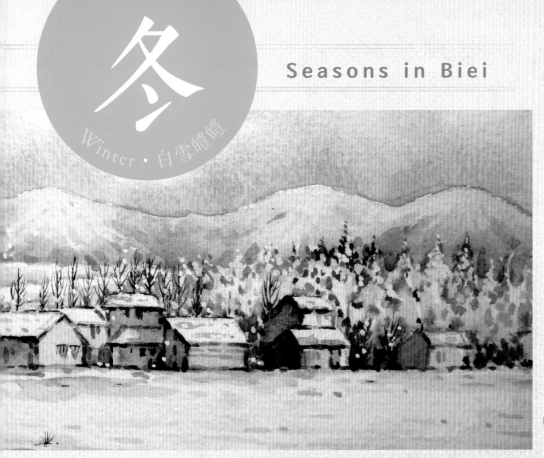

四季美瑛

169

秋：橙黃大地・冬：白雪皚皚

Skills 繪畫技巧

灰白色調的對比

　　美瑛的冬天雪量非常驚人，所以冬天的風景幾乎都是一整片雪白。雪的顏色主要運用留白的方式呈現，再調淡淡的灰色調疊加一些厚度。前方地面的積雪較亮白，後方山上的積雪則刻意畫暗，灰色調的面積較大，拉出前後景的差別，營造出景深。最強烈的對比著重在中間的幾棟房子上，並畫出一些門窗的細節，讓畫面聚焦。

四季美瑛

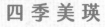

美瑛在10月中到10月底之間會迎來初雪，這時地面還未完全被雪覆蓋，仍可看到一些還帶著秋天顏色的植物，初雪像是灑了一層糖霜在植物上，輕柔地預告著雪季即將登場。走在還未結冰的路面，有別在雪季時步履蹣跚的狀態，這是初雪的美好。

美瑛的雪季長達半年，降雪量驚人，正式進入冬天後，走在積著厚雪的路面真是寸步難行，也很難分得清哪裡是路面，哪裡是田野，我在北海道還遇過暴風雪，也經歷過路邊的積雪堆得比人還高，被層層厚雪阻礙行進速度的困擾，對於在地的居民應該早已見怪不怪，甚至可能有些厭煩，但對於生長在亞熱帶的我，這些經歷反而都是種樂趣。

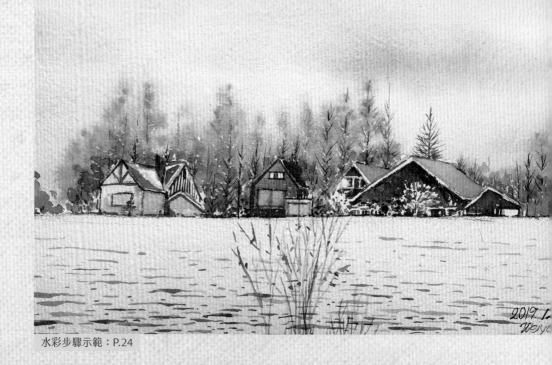

2019 1.
Weiye

水彩步驟示範：P.24

水彩步驟示範：P.8

四季美瑛

171

雪：浪漫初雪

用明亮的樹群與房屋襯托雪地

初雪時通常還可以看得到變黃的樹葉，天空的顏色是用靛青淡淡地暈染上一層，變黃的樹葉則要在天空顏色還沒乾時就暈染上去，等乾了再畫上樹枝。田地上的積雪因為還很薄，所以沒有畫雪的厚度，只用些平行線條畫出些微的起伏。因為前後景的顏色都很單純，所以讓房子的顏色最多也最鮮豔。

以蜿蜒河流延伸視覺效果

因是大晴天下的雪景，雪的厚度要用鈷藍來畫，才會顯得乾淨明亮。用飛白的效果呈現溪流水面反光的部分，在筆半乾的狀態快速地掃過紙面，留下一些不規則的空白。樹林是先用深褐色染底色，局部用焦茶染深，樹枝最後畫，畫樹枝時要有些粗有些細。

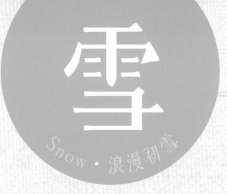

雪

Snow · 浪漫初雪

┌─────────┐
│ **Skills** │
│ 繪畫技巧 │
└─────────┘

用單棟木屋點亮焦點

　　天空和遠景一起暈染，用靛青打底天空，趁天空還
沒乾時，染上深的灰色調表現樹群，營造遠景的感
覺。房子的對比最強烈，陰影面先用鎘橙打底，再用
深褐色染層次，綠屋頂也是前亮後暗，最後畫上木材
的紋路。因為是初雪，所以地面的積雪大都用水平線
條表現，只有些微的起伏，沒有畫雪的厚度。

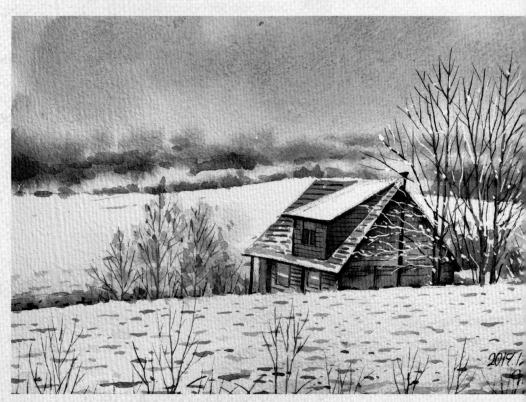

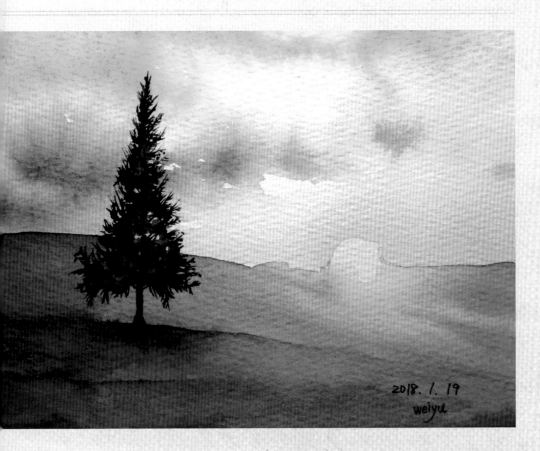

2018. 1. 19
weiyu

{Skills}
繪畫技巧

以夕陽黃光為主角

　　這棵是美瑛著名的聖誕樹，起伏的丘陵中只有一棵樹矗立其上，冬天時的黃昏意境很美，簡單的線條就能透露安靜的力量。將夕陽留白，夕陽往外先用黃色，再用牛頓的佩尼灰暈染雲的陰影，最外層再用藍色暈染天空。地面的積雪先從夕陽旁的黃光延伸，接著群青及靛青畫陰影。聖誕樹先用佩尼灰打底，再用靛青畫出樹葉的細節，樹葉之間留一些空隙會更有真實感。

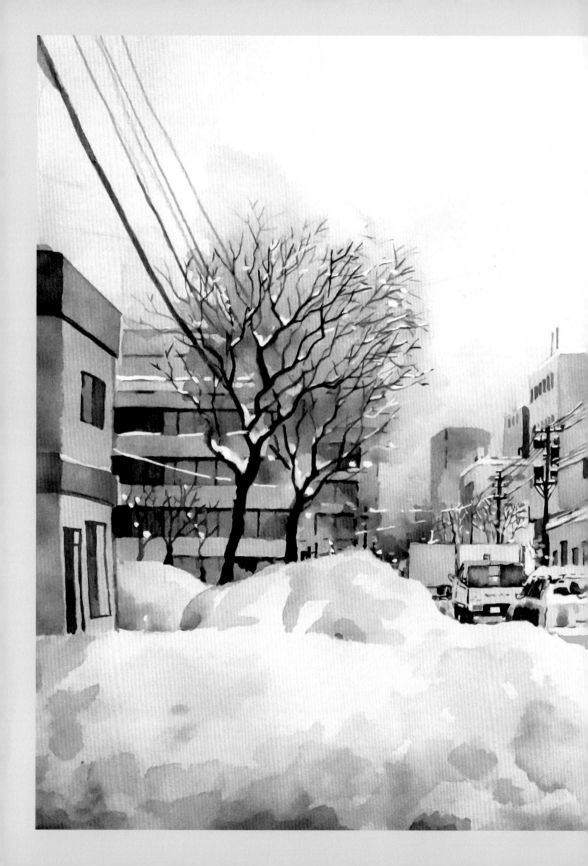

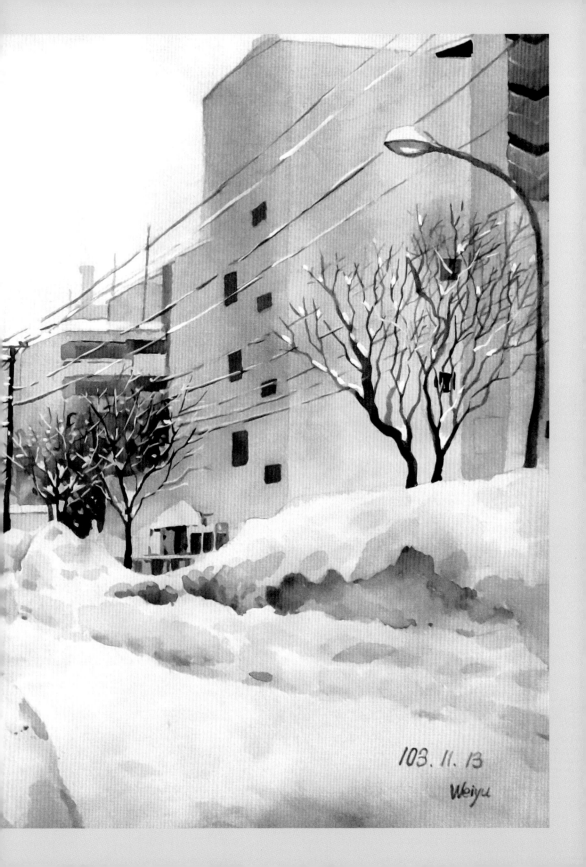

103. 11. 13

Weiyu

Taiwan Creations 08

北海道四季彩繪之旅

水彩渲染＆上色技法，大自然幻影讓你抓得住！

作　　者	Tunaの小宇宙(張偉鈺)	

總 編 輯	張芳玲
編輯主任	張焙宜
企劃編輯	鄧鈺澐
主責編輯	鄧鈺澐
封面設計	許志忠
美術設計	許志忠

太雅出版社
TEL：(02)2368-7911　FAX：(02)2368-1531
E-mail：taiya@morningstar.com.tw
郵政信箱：台北市郵政53-1291號信箱
太雅網址：http://taiya.morningstar.com.tw
購書網址：http://www.morningstar.com.tw
讀者專線：(02)2367-2044、(02)2367-2047

出 版 者	太雅出版有限公司
	106台北市大安區辛亥路1段30號9樓
	行政院新聞局局版台業字第五○○四號

讀者服務專線　TEL：（02）23672044／（04）23595819#230
讀者傳真專線　FAX：（02）23635741／（04）23595493
讀者專用信箱　service@morningstar.com.tw
網路書店　　　http://www.morningstar.com.tw
郵政劃撥　　　15060393（知己圖書股份有限公司）

法律顧問　　陳思成律師

印　　刷	上好印刷股份有限公司　TEL：(04)2315-0280
裝　　訂	大和精緻製訂股份有限公司　TEL：(04)2311-0221

初　　版	西元2021年11月01日
定　　價	360元

(本書如有破損或缺頁，退換書請寄至：
台中市西屯區工業30路1號　太雅出版倉儲部收)

ISBN 978-986-336-418-4
Published by TAIYA Publishing Co.,Ltd.
Printed in Taiwan

國家圖書館出版品預行編目（CIP）資料

北海道四季彩繪之旅／Tunaの小宇宙作．
——初版，——臺北市：太雅出版有限公
司，2021．11
面；　公分．——（Taiwan creations；8）
ISBN　978-986-336-418-4（平裝）
1.水彩畫　2.風景畫　3.繪畫技法
948.4　　　　　　　　　　　　110015639

填線上回函
北海道四季彩繪之旅

https://reurl.cc/83xl5y